#4
Instagram

차례

딴짓의 영역

이야기의 시작은 신디 셔먼이었습니다. 파리 루이비통재단 미술관에서 대형 회고전을 열고 있는 신디 셔먼 말입니다. 1975년부터 올해까지 작업한 작품들에서 추려낸 170여 점의 대형사진 중엔 신기한 작업이 끼어 있었습니다. 인스타그램에 올린 사진으로 태피스트리를 완성한 것이었지요. 우리는 태피스트리보다 인스타그램에 더 놀랐답니다. 신디 셔먼이 인스타를 한다? 이미 역사에 한 획을 그은 아티스트가 웬 인스타그램?

얼른 들어가 봤죠. 거기엔 디지털 기술로 일그러지고 기이하게 왜곡된 셔먼의 얼굴이 가득합니다. 매번 필터의 효과를 높인 탓에 그녀의 얼굴만 둘러봐도 심심하지 않을 정도였지요. 셀카로 작업해온 신디 셔먼에게 얼굴은 아낄 필요 없는 예술적 표현 도구라는 사실을 또 한 번 느꼈습니다.

사랑스러운 장면, 외로가 되는 글귀 하나 없이 자유분방한 표정 연기에 골몰한 신디 셔먼을 보니 어쩐지 안심이 되고 유쾌한 마음도 듭니다. '딴짓'의 영역을 본 것이죠. 어쩜 이리 신이 나서

골몰할 수가! 타인에겐 중요치 않은 개인적인 사건이나 봐도 그만 안 봐도 그만인 소소한 일상이라고 치부하기엔 거부하기 어려운 딴짓의 매력이 담겨 있습니다.

어떤 딴짓들을 하고 있나, 우리는 아티스트의 인스타그램을 찾아 나섰습니다. 새로운 표현 도구를 찾아 헤매는 예술가에게 인스타그램이 유용한 도구 혹은 딴짓의 도구로 활용되고 있을 거란 기대를 하면서요. 인스타그램이라는 마스크를 쓰고 신비주의를 가장하면서 소통하고자 애쓰고 있을지도 모르죠. 이제 작품을 전시장이라는 공간을 통해서만 보여줄 필요가 없어졌고, 완성된 형태만이 아니라 아티스트의 태도 역시 작품의 일부가 되고 있으니, 손 안의 귀엽고 친밀한 인스타그램을 새로운 작업장으로 삼는다 해도 하등 이상할 게 없습니다.

세상 바쁜 큐레이터 한스 울리히 오브리스트는 주변 아티스트들의 근황을 알리느라 쉴 틈 없이 피드를 올리고, 명품 콜라보의 화신 무라카미 다카시는 인스타그램에 특화된 감성 마케팅으로 손님(?)을 끌어모읍니다. 대가 중의 대가 애니시 커푸어는 날마다 댓글 욕을 듣고, 악동 중의 악동 뱅크시는 날마다 댓글 극찬을 듣지요. 남몰래 도시 곳곳에서 작업하는 뱅크시에게 인스타는 전시 초대장이자 작품 설명서이기도 합니다.

인스타그램에서도 블랙 파워는 강렬하게 전개되고 있습니다. 평소엔 세상 쿨하게 자기 세계에 몰두하던 아티스트들도 정치적, 사회적으로 목소리를 높일 때가 있었죠. 그들은 기민하고 아름답게 이미지의 규칙 사이에서 서사를 만들고 있었습니다. 이미지 사이에 숨어 있는 서사와 신호를 해석하는 일은 삶의 디테일을 확인하는 과정과도 같았습니다. 인스타그램은 아티스트 간의 애정과 연대를 발견하게 했고, 스스로의 회복과 의지를 엿보게 했습니다. 우리는 멈추지 않고 계속 나아가는 방법을 인스타그램에서 본 것입니다.

이야기의 시작이 되어준 신디 셔먼을 더 깊이 들여다보기 위해서 오브제 감정사이자 파리에 거주하며 알찬 미술 이야기를 전해주는 예술 칼럼니스트 이지은 씨의 글을 특별히 실었습니다. 파리에서 벌어지는 핫한 전시를 손 안에 쏙 들어오는 『아트콜렉티브 소격』으로 가깝게 만나면 좋겠습니다.

뱅크시의 인스타그램에 달린 long live banksy!라는 댓글이 생각납니다. 인스타그램에서 만난 우리의 예술가들이여, 부디 long live!

아트콜렉티브 소격

변화에 직면한 미술 현장을
읽어내는 키워드

인스타에서 어떤 이는 (실세계와 마찬가지로)
불편을 야기하는 행위자를 자처하고,
어떤 이는 (역시 실세계에서 그랬던 것처럼) 운동가가
되었다. 또 어떤 이는 끊임없이 명품
브랜드와 콜라보를 꿈꾸며 세계의
구석구석에 자신의 모노그램을
그려나가고 있고, 또 다른 이는 생존하는
것만으로도 일정한 메시지를 생산하고
있다. 그렇다면 인스타에서 표현되는
예술가의 목소리와 이미지는 작품과
어떤 연관을 가질까?(가지기나 할까?) 우리를
둘러싼 예술의 이미지들. 이들 중
하나라도 행동을 변화시키거나 인식을
바꿀 수 있을까? 혹은 돈이나 안식을
가져다주는가? 왜 우리는 이들 이미지를
선택하며 '좋아요'를 누르고 있을까?

인스타도
예술이 되나요?

최예선

인스타 플라뇌르 insta flâneur

2013년부터 나는 매일의 기록용으로 인스타그램을 사용하고 있다. SNS도 여러 가지가 있지만 특성이 달라서 내 목소리를 담을 통로를 예민하게 선택하게 된다. 네트워크 확장용으로 드문드문 활용하던 페이스북을 얼마 전에 닫은 뒤로 부쩍 홀가분해졌다. 트위터는 세상 풍문을 듣고 싶을 때(이 분야에서는 트위터가 역시 독보적이다!) 접속하는 용도로 남겨두었다. 정기적인 앱 업데이트를 비롯해서 피드를 꾸준히 올리는 건 역시 인스타그램!

내 인스타그램에는 예술가들의 활동도 곧잘 보이는데, 예술계에 몸담고 있는 지인의 것이 대부분이다. 일상의 순간, 작업의 준비, 일신상의 변화, 전시 혹은 출판 소식이 피드를 채운다. 인스타만 보면 끊임없이 준비하고 사색하며 발견하는 부지런쟁이들이다. 전시가 많지 않은 요즘도 인스타 계정에선 쉬지 않고 활발하게 이야깃거리가 만들어진다.

즐겨 방문하는 미술관, 갤러리의 계정도 팔로우하는 중인데, 이들도 예술가와 다름없이 부지런하다. 행사 스케치며 소장품 소개, 아티스트 소개 등 새로운 피드를 올리는 데 여념이 없다. 해외 소식은 많지 않은 편이다. 루브르, 테이트, 내셔널갤러리의 오피셜 계정은 스크롤을 쭉 내리면서 배경화면만 보는 정도. 유럽의 예술 현황은 문소영(@sol_y_moon) 미술 전문 기자의 피드와

프랑스에 거주하는 오브제 감정사 이지은(@kkommmiii) 씨가 알려주는 소식을 가장 먼저 체크한다.

4개 대륙 5개 도시에서 동시다발적으로 열린 '커넥트 BTS' 프로젝트에 어마어마한 미술가와 큐레이터들이 참여했다는 것도, 가수 씨엘의 뮤직비디오에 국립현대미술관의 양혜규 작품이 그대로 등장했다는 것도 인스타에서 처음 접했다. 인스타그램에서는 2020년을 명실공히 양혜규의 해라고 말하고 있었다. 양혜규(@yanghaegue)는 서울뿐 아니라 캐나다 온타리오 미술관, 영국 테이트 세인트 아이브스 분관에서도 전시를 열어 새로운 시리즈를 선보였다. 대규모 전시를 여는 것 자체가 쉽지 않은 요즘에 대륙을 넘나들며 세 군데 미술관에서 각기 다른 신작 시리즈를 보여주고 게다가 그 작품이 한 알 한 알 꿰매고 한 줄기 한 줄기 다듬은 장인의 수작업과 다를 바 없으니 작가의 노고가 와이파이를 건너 내게도 전해져 오는 것 같다.

크리스티(@christiesinc)에서 지금 당장 팔로우해야 할 아트월드의 능력자 백 명을 아티스트, 큐레이터, 갤러리 & 뮤지엄, 아트컬렉터, 예술 관련자로 나누어 소개하는 기사를 냈다. 당연히 오피셜 계정보다는 개인 계정이 흥미로울 터, 아트가 아니라 셀카와 고양이 사진만 있는 순수한 개인 계정은 빼고(셀피 예술의 대가인 신디 셔먼은 당연히 팔로우!) 일관된 메시지를 보여주는 아티스트 계정을 찾아보았다. 인스타 피드는 차곡차곡 쌓이며 연결되는

문장의 구조가 아니라 그때그때의 이미지와 메시지의 결합이며, 시간의 연결고리 속에서 분석되는 파편과도 같다. 그러므로 인스타 플라뇌르(어슬렁거리는 산책가)인 나는 직관적으로 선택하고 확장하는 자동기술법적인 연결로 인스타 속 아티스트들을 이야기하려 한다.

해시태그로 파도타기

한스 울리히 오브리스트(@hansulrichobrist)를 팔로우하면서 좁은 오솔길을 기웃거리던 산책자는 졸지에 망망대해 거센 파도에 올라탄 서퍼가 되었다. 스위스 출신의 독립 큐레이터이자 현 런던 서펜타인 갤러리의 디렉터이기도 한 그는 2020년을 가장 바쁘게 보낸 예술계 인물 중 하나다. 미술 심포지엄에서 비대면 행사가 많아지자 기조연설자로 섭외 일순위에 올랐는지 국내 행사에서도 얼굴을 자주 보였고, 이젠 줌 화면 속 그의 집 내부까지 친숙해진 상황이다. 그 와중에도 팔로우 32만여 명과 4천여 개가 넘는 피드를 보유한 인스타 계정을 성실히 운영하며, 예술 작품들을 무한정 업데이트하는 즐거움을 한껏 누리고 있다.

그의 인스타는 작품과 스케치, 인터뷰, 캠페인 동영상, 미술 자료, 도큐먼트가 잘 정리된 파일함을 열어보는 것 같다. 한스 씨

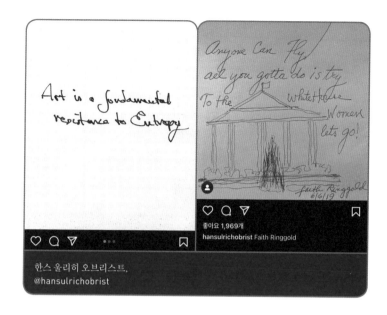

의 큐레이터식 아카이브라 할 수도 있겠다. 크리스티 사이트에서 알려준 바로는 예술가 친구들이 남긴 개인적인 메시지들을 곧잘 사진으로 찍어 올린다. 요즘 피드를 장식하고 있는 프로젝트는 예술가들이 계획만 하고 실현시키지 못한 프로젝트들(#unrealizedprojects)이다.

한스 울리히 오브리스트와 주디 시카고(@judy.chicago)는 어떻게든 연결되게 되어 있었다. 1979년 〈디너 파티〉라는 작품으로 페미니즘 아트를 이슈화시켰던 주디 시카고를 인스타에서 보게 될 줄이야! 그녀는 보라색 립스틱을 바르고 무지개와 나비를 곁

한스 울리히 오브리스트,
@hansulrichobrist

합한 이미지를 생산하고 있는데 최근에는 파리에 디오르 파빌리온을 만들고 디오르 오트쿠튀르를 위한 가방도 디자인했다. 주디 시카고 표 나비 마스크는 한스의 얼굴에도 날아다니고, 주디 시카고가 제인 폰다와 함께 활동하는 #createartforearth라는 해시태그 역시 한스의 피드에 당당히 떠 있다.

주디 시카고의 요즘 작업은 리프로덕트의 연장이었다. 〈디너 파티〉는 새롭게 해석되어 댄스와 도자기 작품으로 이어졌고, 색색의 연기를 피우는 연기 조각 역시 다시 등장했다. 주디 시카고는 피드마다 온갖 해시태그를 잔뜩 걸어두는 수고를 귀찮아하

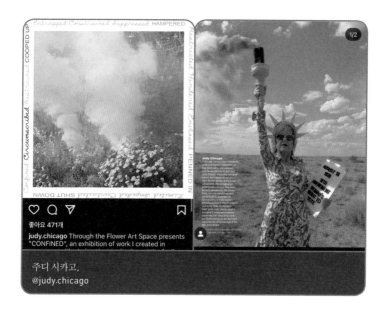

주디 시카고,
@judy.chicago

지 않는다. #womeninthearts #womenseqalityday #ttfartspace #judychicagofireworks 등 개인적인 메시지처럼 걸린 해시태그들은 현재 주디 시카고가 어디에 몸담고 있는지 보여준다.

한스의 계정에서 〈음악-미술 / 너-나-우리〉라고 한글로 적힌 연보라색 포스트잇은 그냥 지나칠 수 없었다. 한스 울리히 오브리스트는 '커넥트 BTS'의 런던 큐레이터로 서펜타인 갤러리에서 BTS와 인터뷰를 진행한 적도 있다. 이 피드에는 여러 대륙에서 이 행사에 참여한 아티스트들이 #BTS-connect로 잔뜩 링크되어 있었다. 그중 디지털 이미지를 설치구조물로 구현하면서

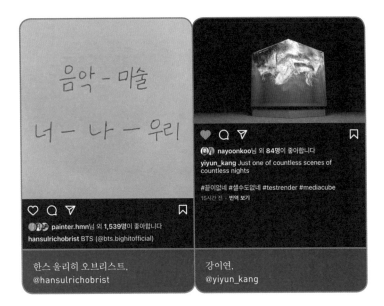

한스 울리히 오브리스트,
@hansulrichobrist

강이연,
@yiyun_kang

생태와 생명을 말하는 토마스 사라세노(@studiotomassaraceno)가 눈에 띄었다. '커넥트'는 단단하게 연결된 것이 아니라, 거미줄처럼 '연약하게 연결된 선들로 드나드는' 것이라고도 할 수 있겠다.

'커넥트 BTS'의 참여 작가이자 프로젝션 매핑을 예술의 분야에서 표현하는 아티스트 강이연의 인스타(@yiyun_kang)에서는 학구적인 예술가의 모습을 읽을 수 있다. 서울 예술의전당 서예전시실에서 열리는 《ㄱ의 순간》 전시에 방금 작업을 설치했다는 그는 작업하느라 바빠서 작업 과정을 올릴 시간이 없다는 글을 남겨서 마음을 아프게 했다. Media define what really is, they

Media "define what really is"? they are always already beyond aesthetics.

artkat_님 외 176명이 좋아합니다
yiyun_kang Hi there

i.am.editor님 외 83명이 좋아합니다
yiyun_kang Agreeable. #kittler

강이연,
@yiyun_kang

always already beyond aesthetics. 강이연이 메모해둔 프리드리히 키틀러의 문구를 보고 여러 가지 생각을 해본다. 문득 프로젝션 매핑에서 최고의 테크닉을 보유하고 있다는 디스트릭트(@dstrictholdings)가 떠올랐다.

디지털 파도에 관객들이 보인 넘치는 관심을 떠올려보자. BTS의 멤버 RM이 다녀갔다는 소식이 전해진 이후 갤러리 바깥까지 엄청난 인파가 줄을 섰다. 우리는 '몰입형 아트'라는 새로운 예술 장르가 탄생하는 순간을 목격한 것이다. 인스타에서 디스트릭트가 발화하는 메시지는 특이하게도 파도가 아니라 파도를

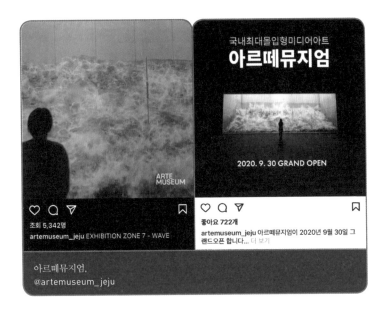

구현한 기술인 아나몰픽에, 자연에 대한 태도가 아니라 '실감 미
디어' 그 자체에 집중되어 있다. 여기서 나는 키틀러의 문구를 다
시 떠올리지 않을 수 없었다. 디스트릭트의 기술이 집약된 몰입
형 미술관인 아르떼 뮤지엄은 예정대로 지난 9월에 개관했다. 쏟
아질 듯 몰려드는 초대형 파도는 지금도 방문객이 가장 보고 싶
어 하는 작품이다. 파도가 덮칠 것만 같은 아찔한 느낌을 공포감
이라 표현한 한 관람객은 바로 이 작품에서 '실감'이라는 표현을
썼다.

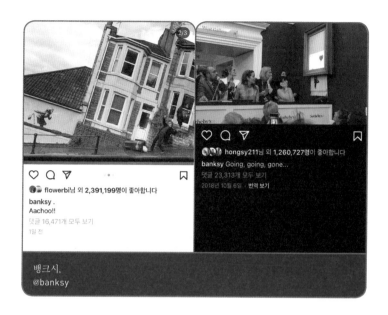

뱅크시,
@banksy

뱅크시, 인스타식 한 방

작업 과정을 노출하고 쌍방향의 반응을 즐기며 작업의 뒷이야기를 촌철살인의 한 줄로 표현하는 뱅크시(@banksy). 해시태그도 웹 링크도 절대 걸지 않지만, 그는 반전 있는 편집과 핵심적인 메시지 전달에 능한 인스타의 특성을 천재적으로 활용하는 작가다.

2018년 10월 6일 런던 소더비 경매장에서 벌어진 사건—104만 2천 파운드에 낙찰된 '소녀와 풍선'이 경매사의 낙찰 봉 소리가

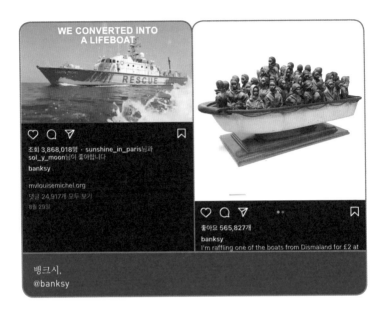

뱅크시,
@banksy

들리기가 무섭게 액자 내부에 미리 설치된 세단기에 의해 조각 났다—의 전모를 보여주는 영상도 인스타에 가장 먼저 공개됐다. 지금 봐도 흥미진진하다.

그는 최근에 아티스트로서 번 돈으로 요트를 한 척 샀다. 8월 29일자 피드에는 뱅크시 스타일로 편집된 동영상이 올라와 있다.

"예술계의 사람들이 그러하듯—요트를 한 척 샀지요—지중해를 돌기 위해서—프랑스 군함을—우리는 구명선으로 개조했어요—왜냐하면 EU 당국은—비유럽인으로부터—접수된 조난

22

뱅크시,
@banksy

월드 오프 호텔,
walledoffhotel.com

호출을 완전히 무시하니까요—THE M.V. LOUISE MICHEL."

그는 난민구조용 구명선(mvlouisemichel.org)을 출격시키고 팔레스타인 베들레헴에 자신의 작품으로 채운 월드 오프 호텔을 열었다. 호텔도 끝내주는데, 이스라엘과 팔레스타인 사이의 분리 장벽으로 둘러싸여 어디서나 벽만 보이는 최악의 전망을 자랑한다. walled-off는 말 그대로 벽에 가로막혔다는 뜻과 함께 유명 호텔인 월도프waldorf를 풍자한 것이다. 실크스크린으로 찍어낸 쥐로 사회의 구석구석을 비추던 뱅크시는 이제 행동을 개

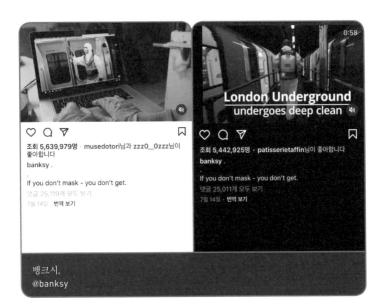

시한 것이다.

방역복을 입고 지하철에 오른 뱅크시를 보는 것만큼 재미난 것도 없다. 물감이 든 소독기구로 열차 내부를 실크스크린쥐와 갖가지 컬러의 물감으로 채우는 뱅크시는 여전히 마스크로 얼굴을 가렸다. 이 프로젝트에 적힌 한 줄의 메시지. "If you don't mask, you don't get." 이 피드에 어떤 이는 'long live, banksy!'라고 댓글을 달았다.

여전히 거리의 구석진 곳에 세상을 향한 메시지를 담은 새로운 작품이 그려지고, 사람들은 그의 뒤를 좇아 작품을 찾고 그

의 이름을 태그하며 인스타에 올린다. 뱅크시의 인스타는 팔로
워들에게 그림 찾기를 위한 지도가 되고, 팔로워들은 자발적으
로 사진을 찍고 태그를 걸어 올림으로써 참여적인 메시지를 증
폭시킨다.

black art matters

나는 크리스티가 권하는 대로 하이라인 미술재단의 큐레이터

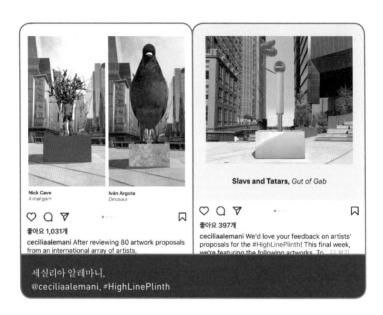

Nick Cave
A-mal-gam

Iván Argote
Dinosaur

좋아요 1,031개

ceciliaalemani After reviewing 80 artwork proposals from an international array of artists,

Slavs and Tatars, *Gut of Gab*

좋아요 397개

ceciliaalemani We'd love your feedback on artists' proposals for the #HighLinePlinth! This final week, we're featuring the following artworks. To... 더 보기

세실리아 알레마니,
@ceciliaalemani, #HighLinePlinth

인 세실리아 알레마니의 계정(@ceciliaalemani)을 팔로우했다. 뉴욕의 낡은 고가철도를 공원화한 하이라인이 미술재단까지 두었을 줄은 몰랐다. 뉴욕에서 가장 유명한 곳 중 하나인 이곳에 설치되는 공공미술이 어떤 방향성을 보여주는지, 그리고 그 퀄리티는 어떠한지 궁금했다.

세실리아의 인스타에는 다른 작가나 큐레이터와 달리 원근감이 살아 있는 전시 공간이 주로 등장했다. 2022년 베니스 비엔날레(코로나19로 행사가 1년 뒤로 미뤄졌다)의 미술감독으로 선정된 까닭인지 모든 피드가 베니스 비엔날레에 집중되어 있다. 공공미

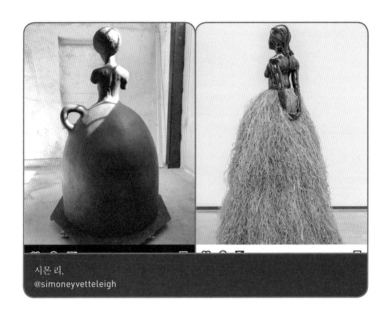

시몬 리,
@simoneyvetteleigh

술 이야기는 #HighLinePlinth라는 해시태그로 갈무리했다. 아쉽게도 공공작업은 눈에 띄는 게 없었지만, 검은 프릴 드레스를 입은 흑인 여성과 이 작가가 만들었음이 틀림없는, 거대한 스커트를 입고 둥근 머리를 한 청동 조각은 반짝이는 보석처럼 눈에 띄었다. 시몬 리였다. 세실리아는 그녀가 2022년 베니스 비엔날레 미국관의 대표 작가로 선정되었다고 전했다.

블랙 파워를 말하는 곳이 예술계뿐이겠는가? 인스타에서도 블랙이 대세다. 우아한 여신으로 표현한 시몬 리의 거대한 청동 조각은 하나의 현상을 추가한 것일 뿐, 미국은 물론 유럽 곳곳에

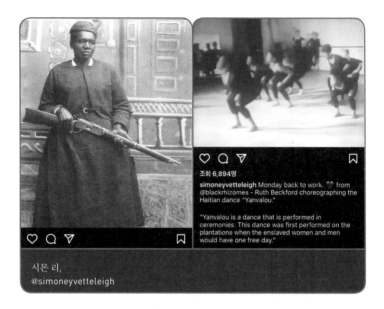

시몬 리,
@simoneyvetteleigh

서도 블랙 아트가 각광받고 있다. 저평가되었던 작가군들이 새로운 장르를 형성했다는 분석도 타당하지만, 어느 지역에서건 공감을 얻을 수 있는 폭넓은 흑인 문화에서 퍼 올린 다양한 아이디어가 현대적인 조형언어로 멋지게 빚어지고 있다는 점을 간과할 수 없다.

시몬 리의 계정(@simoneyvetteleigh)에는 블랙 피플에 대한 이야기가 올라오지 않는 날이 하루도 없다. 자료 속의 인물, 동시대 아티스트, 레퍼런스, 경험과 추억…… 그들은 우아하고 두려움이 없으며 자신감에 넘친다. 작품이 보여주는 느낌 그대로다. 미

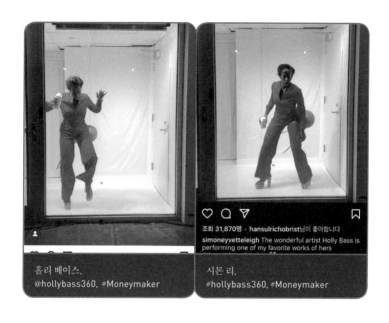

홀리 베이스,
@hollybass360, #Moneymaker

시몬 리,
#hollybass360, #Moneymaker

국 대선 캠페인도 섞여 있는데, 군무를 추는 아이들 옆에서 몸을
흔드는 카밀라 해리스는 가장 중요한 시점에서 등장했다. 퍼포
먼스 아티스트 홀리 베이스의 영상도 눈에 띄었다. 12시간 동안
갤러리 윈도에서 춤을 추는 '머니메이커'라는 퍼포먼스를 펼쳤
는데, 호텐토트의 비너스를 은유하는 둥근 공 두 개를 엉덩이에
매달고 뉴올리언스 재즈와 연설문 낭독에 맞춰 흑인 여성을 상
징하는 춤을 춘다. 이 행사는 미국 대선의 투표 독려 퍼포먼스로
중계되었다.

블랙과 관련된 아티스트로 애니시 커푸어(@dirty_corner)를 빼

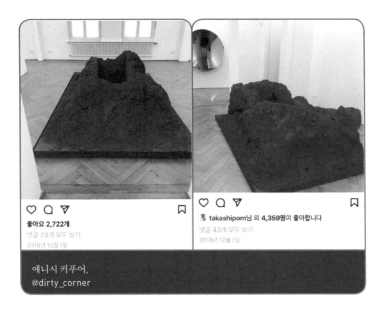

애니시 커푸어,
@dirty_corner

놓을 수 없다. 계정 이름이 특이해서 작품 시리즈 이름인가 싶었다. 역시나 두툼한 매체의 질감과 순수한 색채를 쌓아가는 작품들이 무시무시한 집념을 보여준다. 거대한 빨강의 염료 덩어리, 인터내셔널클랭블루(IKB)에 버금가는 커푸어 블루의 욕망이 불끈 느껴지는 푸른 염료의 끈적끈적한 질감까지. 그런데 피드마다 연예인급으로 댓글이 많이 달려 있는데 비난의 글 일색이었다. bean boy 혹은 vanta black, 이런 단어들로 조롱한다. 도대체 무슨 일이 있었을까?

반타 블랙은 빛을 99.965% 흡수하는 물질로 질감과 굴곡까지

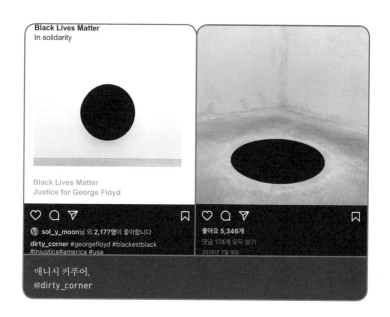

애니시 커푸어,
@dirty_corner

삼켜버리는, 세상에서 '가장 검은' 블랙이다. 문제는 애니시 커
푸어가 이 물질을 개발한 영국의 나노 연구 기업인 서리 나노시
스템Surrey Nanosystems에 큰돈을 주고 예술적으로 사용할 독점권
을 획득했다는 점이다. 색채의 독점이라니 기상천외한 일이다.
아니나 다를까, 크리스티는 그의 계정에 대해 합법적으로 사용
된 반타 블랙을 볼 수 있다는 설명을 덧붙여놓았다.

still alive! #살아있음!

 수많은 해시태그를 넘나들다가 살짝 지친 나는 궁금한 아티스트를 한번 검색해보기로 했다. 얼마 전 아라리오 뮤지엄을 방문했다가 다시 보게 된 트레이시 에민이 떠올랐다. 루이즈 부르주아와 주거니 받거니 하며 거칠고 강렬한 드로잉을 그려냈던 이 작가도 인스타를 하고 있을까?

 찾아본바, 트레이시 에민의 인스타그램(@traceyeminstudio)은 세상 게으름뱅이였다. 심지어 현재 왕립미술아카데미에서 열리고 있는《트레이시 에민/에드바르 뭉크: 영혼의 고독》전시 소개도 올리지 않는 잠자는 계정이었다. 고작 다섯 개의 피드 중에 영상이 하나 있었는데, 거기서 본 에민의 얼굴에서 나는 큰 충격을 받았다. 에민은 세상에 나가기가 두렵다고 침대에서 울상을 짓고 있었다.

 피드가 올라온 2020년 3월 23일은 런던이 팬데믹에 돌입한 시기였다. 괴로움을 토로하는 아티스트의 일그러진 얼굴은 쉽게 잊히지 않았고, 트레이시 에민이 코로나19에 걸린 건 아닌지, 최근 뉴스를 검색하기에 이르렀다. 그리고『가디언』지의 인터뷰 기사를 발견했다. 우울과 불안으로 흔들리던 에민의 얼굴이 실은 시한부를 예고한 암 때문이었고, 상해버린 몸 속 장기 몇 가지를 꺼낸 지금은 회복의 수순을 밟고 있다는 것이다. 당시 그녀의 얼

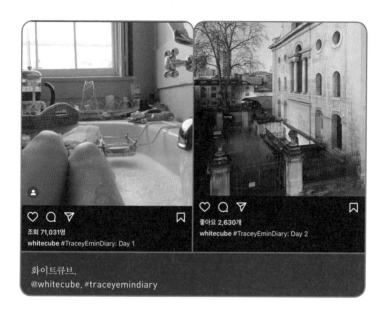

굴은 죽음을 앞둔 사람의 것이었다.

화이트큐브 갤러리 인스타에서 #traceyemindiary를 발견하고 내가 원했던 이야기를 이제야 찾은 기분이 들었다. 이것은 3월 26일부터 4월 1일까지 7간의 일기다.

"6개월간 끌어온 작품인데, 끝내지 못했어, 도무지 끝나지 않을 것 같아, 이걸 다섯 번은 그렸으니까, 이제 버전 6이 된 거야. 여섯 번째 건 물감을 두껍게 바르면서 그리고 있어."

"나는 작업을 계속하고 있어. 여기에 더 칠하는 일은 안 했으면 좋겠는데……."

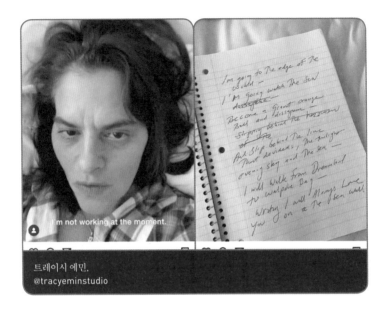

트레이시 에민,
@tracyeminstudio

호기심을 자극하는 메모와 함께 묘지처럼 고요한 새벽녘 풍경과 화가 잔뜩 난 아티스트의 얼굴. 삶의 난장판을 그대로 드러낸 이미지에 다이어리라는 이름까지, 더할 나위 없이 인스타그래머블했다. 살아 있다고, 행복하다고 말하는 그 어떤 이미지도 절대로 올리지 않았지만 말이다. 트레이시 에민은 살아 있고 그림을 그린다. 해시태그도 피드도 없는 살아 있음의 메시지는 인스타그램에서 발견한 가장 아티스틱한 순간이었다.

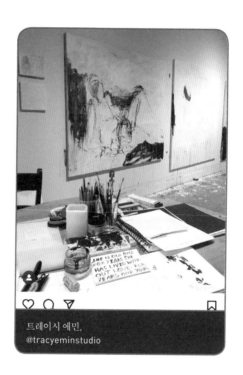

트레이시 에민,
@tracyeminstudio

전시를 관통하는
흥미진진한 시선

인스타도 예술이 된다!
자화상으로 시대를 만들고
읽어내는 신디 셔먼을 보자.
원조 셀카 여왕은 인스타그램에
업로드된 셀카 이미지로
태피스트리를 만들었다.
디지털에 걸맞은 메이크업으로,
신디 셔먼이 돌아왔다.

신디 셔먼의
인스타그램,
예술이 되다

이지은

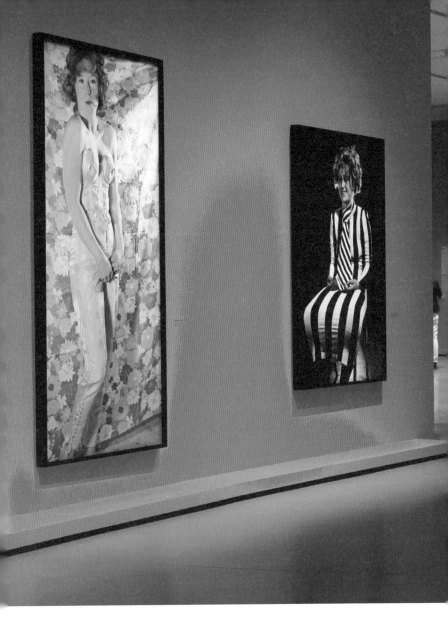

파리 루이비통 재단에서 열린 《신디 셔먼 회고전》, 2020년 9월 23일부터 2021년 1월 3일까지.
©2020 Cindy Sherman ©Fondation Louis Vuitton, Marc Domage

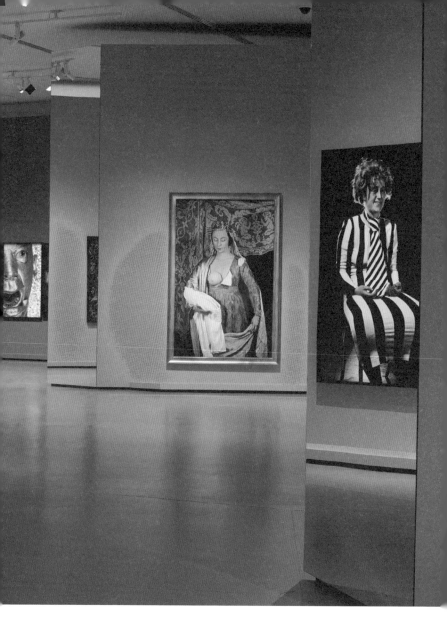

세상에 자기를 알리고 싶어 하는 사람이라면 직업을 막론하고 인스타그램이 필수인 세상이다. 무명 영화배우, 서커스 단원, 점쟁이부터 일국의 대통령까지 마찬가지다. 유명 컨템퍼러리 아티스트라고 해서 다를 건 없다. 하우저앤워스 같은 손꼽히는 갤러리에 소속되어 아트 바젤의 제일 눈에 띄는 부스에 작품을 내거는 아티스트에게도 명성은 필요한 법이니까.

　흥미로운 사실은 아티스트의 작품 성격이나 홍보 전략, 사고방식, 라이프 스타일 등에 따라 계정 운영 방식도 각양각색이라는 점이다. 늘어진 티셔츠와 물감이 묻은 작업 바지를 입고 붓으로 물감을 칠하는 작업 풍경을 일체의 필터 없이 적나라하게 보여주는 데미언 허스트 같은 작가가 있는가 하면, 포토샵과 리터칭을 거친 엄선된 사진만 올리는 장 미셸 오토니엘Jean-Michel Othoniel 같은 작가도 있다. 인스타그램을 본인의 포트폴리오처럼 활용해 철저히 작품과 저서에 관련한 내용만 올리는 토마스 사라세노, 본인의 작품보다는 바닷가에서 건진 해파리나 나팔꽃, 가족과 함께 하는 핼러윈 파티 사진 사이사이에 본인이 직접 찾아간 난민 캠프나 코로나 방역 시설 등 사회, 정치적인 메시지가 들어 있는 다큐멘터리를 올리는 아이웨이웨이, 'THE SINGLE POST INSTAGRAM'이라는 표어 아래 오로지 단 하나의 포스팅만 보여주는 마우리치오 카텔란Maurizio Cattelan(게시물이 단 한 개인데도 17.2만 팔로워를 기록)⋯⋯.

셀카의 선구자, 신디 셔먼

시각 언어를 다루는 데 도가 튼 아티스트의 개성 넘치는 인스타그램 사이에서도 신디 셔먼의 인스타그램(@cindysherman)은 남다르다. 그녀의 인스타그램은 여러 가지 맛이 나는 과자가 뒤섞인 선물 세트처럼 잡다하다. 인스타그램 계정은 개인 일기장이 아니라 공공 플랫폼이니 자신의 직업이나 목적과 관련 없는 개인사를 올리지 말라는 인스타그램 프로페셔널들의 조언쯤은 가뿐히 무시한다.

파리 봉마르셰 식품관의 진열창, 집에서 키우는 닭과 앵무새, 수영장 주변에서 콜라를 마시고 있는 아들, 눈이 내린 산 등 우리와 하등 다를 바 없는 일상 풍경이 펼쳐진다. 게다가 일체의 포토샵이나 리터칭이 없는데다 예쁜 사진을 찍겠다는 아무런 의도도 엿보이지 않는 그야말로 '막' 사진이다.

행사장에서 함께 사진을 찍은 친구들이 영화배우 이자벨 위페르나 주얼리 디자이너 가이아 레포시Gaia Repossi 같은 유명인들이라는 것만 빼면 여느 미국 중산층 아줌마의 인스타그램이라고 해도 이상하지 않다. 다만 이쯤에서 셀카가 나올 법한데 싶을 때 등장하는 신디 셔먼의 왜곡되고 기괴한 얼굴을 빼면 말이다. 페이스툰이나 퍼펙트365, 유캠메이크업 등 미국의 십대 사이에서 폭발적으로 유행하고 있는 각종 메이크업, 뷰티 앱을 사용

해서 찍은 셀카는 바로 신디 셔먼만의 '인스타그램을 위한, 인스타그램에 의한' 작품이다.

예술가로서 첫발을 디딘 1975년부터 오늘날까지 신디 셔먼의 모든 작품은 근본적으로 자신의 얼굴을 스스로 찍은 셀카다. 이 점에서 그녀는 셀카의 예언자이자 선구자다. 신디 셔먼 특유의 작업 방식 역시 셀카답다. 어시스턴트 군단을 거느려도 놀랍지 않을 정도로 슈퍼 아티스트가 된 지금도 신디 셔먼은 화장부터 옷 입기, 배경 만들기, 사진 찍기 등 모든 작업 과정을 혼자 다 한다. 셀카라는 말도 없던 1970년대에 누구보다 먼저 셀카의 영역을 개척한 신디 셔먼의 셀카가 단순한 셀카가 아닌 예술이 된 이유는 간단하다. 그녀의 셀카 속에는 신디 셔먼이 아닌 다른 타인이 들어 있다. 신디 셔먼은 가발과 화장, 옷과 가구, 커튼과 벽지 등 온갖 소품을 동원해 자신이 표현하고자 하는 타인의 인격과 개인사는 물론 그가 살았던 시대와 배경까지 재창조해 사진 안에 담아낸다. 그러니까 사진 속에서 신디 셔먼은 완벽하게 다른 사람이 되는 것이다.

타인이 된다는 것은 어떤 것일까? 신디 셔먼이 자신이 아닌 타인으로 변신하기 위해 활용한 것은 사회적인 코드다. 인종과 출신이 다른 이민자들이 모여 각양각색의 계층을 이루고 사는 미국 사회에서 인물을 규정짓는 것은 바로 사회적인 코드다. 이 코

43

신디 셔먼, 〈무제 #400〉, 2000년, 크로모제닉 컬러 프린트, 91.4×61cm
Courtesy of the Artist and Metro Pictures, New York
ⓒ 2019 Cindy Sherman
사진 제공: 루이비통 재단 미술관(Fondation Louis Vuitton)

신디 셔먼, 〈무제 #466〉, 2008년, 크로모제닉 컬러 프린트, 246.7×162.4cm
Courtesy of the Artist and Metro Pictures, New York
© 2019 Cindy Sherman
사진 제공: 루이비통 재단 미술관(Fondation Louis Vuitton)

드는 패션과 메이크업부터 거주지, 라이프 스타일에 이르기까지 수많은 디테일의 집합이다. 깍두기 머리에 검은 양복을 입은 남자 하면 바로 깡패가 떠오르는 것처럼 인물을 규정하는 코드는 그 인물이 누구인가를 단숨에 전달해준다. 미국 상류층 여성들의 초상화 시리즈인 '소사이어티 포트레이트society portraits' 시리즈에서 사회적 코드는 작품의 주제이자 메시지이기도 하다. 보수적인 집안에서 자라 아이비리그를 졸업한 뉴욕 맨해튼의 펜트하우스 주인부터 댈러스에서 사업체를 일궈 자수성가하는 바람에 막말도 잘할 것 같은 반질반질한 부자까지 미국 사회에서 볼 수 있는 모든 계층의 사회적 특성이 녹아 있다. 그녀가 창조한 신디 셔먼이되 신디 셔먼이 아닌 이 인물들은 살아 있는 것처럼 생생해서 당장 튀어나와 잡지 인터뷰를 한다고 해도 이상하지 않을 것 같다.

셀카 놀이를 예술의 경지로

사회 안의 해시태그라고 할 수 있는 사회적 코드 외에 셀카 놀이를 예술의 경지로 끌어 올리는 신디 셔먼만의 독창적인 능력은 감정 전달에 있다. 우리 모두 알다시피 의상과 머리, 화장, 배경만 바꾼다고 해서 다른 사람이 될 수 있는 건 아니다. 어떤 배

신디 셔먼, 〈무제 #465〉, 2008년, 크로모제닉 컬러 프린트, 163.8×147.3cm
Courtesy of the Artist and Metro Pictures, New York
© 2019 Cindy Sherman
사진 제공: 루이비통 재단 미술관(Fondation Louis Vuitton)

신디 서먼, 〈무제 #414〉, 2003년, 크로모제닉 컬러 프린트, 147.3×99.7cm
Courtesy of the Artist and Metro Pictures, New York
© 2019 Cindy Sherman
사진 제공: 루이비통 재단 미술관(Fondation Louis Vuitton)

우가 연기를 잘한다고 할 때 우리가 말하고자 하는 건 그 배우의 분장이나 복장이 아니라 감정과 심리 상태를 전달하는 능력이다. 사춘기 소녀들의 모습을 담은 '센터폴드centerfolds' 시리즈는 신디 셔먼의 작품 중에서 가장 유명세를 탄 시리즈다. 그중에서도 〈Untitled #90〉(1981년)은 밤에 전화를 기다리는 소녀의 모습을 담았다. 오지 않는 전화를 기다리는 조마조마함과 전화를 걸 수는 없고 기다리기만 해야 할 때의 절망, 전화가 오지 않으면 어쩌나 하는 불안과 초조, 마냥 기다리며 보내는 긴 밤의 무료함 같은…… 애인의 전화를 기다려본 적 있는 우리 모두가 익히 알고 있는 감정들이 사진을 통해 직설적으로 전해진다. 무엇 때문에 이런 효과가 나는지 분석할 겨를도 없이 마치 홀려 들어가는 것처럼 사진 속 인물의 심리적인 상태에 즉각적으로 공감할 수 있다. 사랑과 배신과 질투와 미련과 불안과 슬픔 같은, 우리가 익히 알고 있는 단어로 표현할 수 있는 모든 감정들이 화살처럼 꽂힌다. 신디 셔먼의 작품이 가진 힘은 셀카 놀이에서 비롯되는 것이 아니라 바로 이 지점, 강력하게 관람객의 마음을 흔들고 호소하는 감정적인 메시지를 전달하는 힘에서 비롯된다.

하지만 신디 셔먼은 포트폴리오를 가득 채우고 있는 자신의 작품을 인스타그램에 올리지 않는다. 그녀가 자신을 유명 아티스트로 만들어준 수많은 작품 대신 오로지 '인스타그램을 위한, 인스타그램에 의한' 셀카만 올리는 이유는 무엇일까?

신디 셔먼의 작품들은 프린팅을 하기 위해 만들어진다. 즉 콘셉트를 잡는 시작점부터 배경을 만들고, 분장을 해서 촬영하고, 리터치를 거쳐 프린팅되어야만 완결되는 작품인 것이다. 그래서 인터넷에 떠도는 디지털 이미지와 실제 작품 사이에는 간극이 크다. 현재 박물관에 전시되어 있는, 디지털이라는 말조차 없던 시대에 만들어진 대부분의 명작들도 그렇다. 애초부터 사람들과의 대면을 상정하고 만든 작품들은 디지털 이미지로 변환되는 과정에서 대부분 작품이 가진 고유의 힘을 잃어버리고 평면적인 이미지로 전락한다. 신디 셔먼의 작품은 반드시 직접 봐야한다는 말이 도는 건 그래서다. 커리어의 전부를 셀카에 바친 신디 셔먼이 이걸 모를 리 없다. 바로 이 지점에서 신디 셔먼의 인스타그램 계정은 여타 아티스트들의 인스타그램과 차별화된다.

셀카가 태피스트리가 될 때

셀카가 사춘기 소녀부터 아줌마에 이르기까지 만인의 오락이 된 지금, 신디 셔먼의 인스타그램 속 셀카들이 예술 작품으로 차별화되는 지점은 어디일까?

2019년 마이애미 바젤 아트 페어에서 선보인 신디 셔먼의 신작은 인스타그램 셀카를 바탕으로 한 태피스트리 작품이었다.

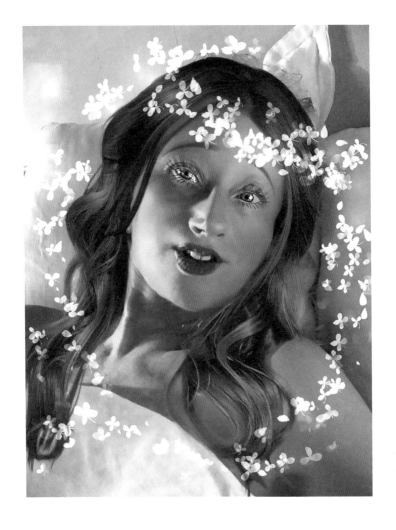

신디 셔먼, 〈무제〉, 2017년, 인스타그램 이미지
© 2019 Cindy Sherman
사진 제공: 루이비통 재단 미술관(Fondation Louis Vuitton)

신디 셔먼, 〈무제 #604〉, 2019년, 면, 울, 원사, 아크릴 섬유, 수은사, 루렉스 직조,
290.8×226.7cm
Courtesy of the Artist and Metro Pictures, New York
© 2019 Cindy Sherman
사진 제공: 루이비통 재단 미술관(Fondation Louis Vuitton)

신디 셔먼, 〈무제 #607〉, 2020년, 폴리에스테르, 면, 울, 아크릴 섬유 직조, 284.5×218.4cm
Courtesy of the Artist and Metro Pictures, New York
© 2019 Cindy Sherman
사진 제공: 루이비통 재단 미술관(Fondation Louis Vuitton)

태피스트리라니? 중세 고성의 벽면을 장식하고 있는 바로 그 태피스트리? 맞다. 신디 셔먼의 태피스트리를 제작한 곳은 유네스코 세계문화유산으로 선정된 프랑스의 유서 깊은 태피스트리 업체인 오뷔송aubusson이다. 한 땀 한 땀 직공의 손과 육체를 이용해 짜는 태피스트리는 디지털과는 완전히 반대의 대척점에 있는 미디엄이다.

평생 사진만을 미디엄으로 사용해온 아티스트인 신디 셔먼의 첫 번째 외도치고는 파격적이라 할 만하다. 가장 디지털적인 이미지를 작품으로 변환시키기 위해 신디 셔먼이 선택한 것은 가장 전통적이고 역사적인 미디엄인 태피스트리였다. 디지털 이미지의 픽셀을 닮은 날실과 씨실로 변환된 이미지들은 인스타그램 상에서 보는 것과는 전혀 다른 느낌을 전해준다. 마치 지나간 역사 속의 한 장면을 증언하듯 부드럽고 온건하면서도 기묘하다.

1954년생인 신디 셔먼은 필름 카메라로 시작해 디지털 카메라와 스마트폰이 일상화된 시대의 흐름을 따라가며 작업을 펼쳐왔다. 2003년에 발표한 '크라운' 시리즈부터 신디 셔먼은 포토샵과 디지털 기술을 사용하기 시작했는데 인물 컷은 여전히 대형 수동 카메라를 사용하지만 배경은 디지털로 작업한다. 디지털 기술을 활용하기 시작하면서 신디 셔먼의 작품은 더 대형화되고 정교해졌다.

신디 셔먼, 〈무제 #602〉, 2019년, 염료 승화 메탈 프린트, 222.3×193.7cm
Courtesy of the Artist and Metro Pictures, New York
© 2019 Cindy Sherman
사진 제공: 루이비통 재단 미술관(Fondation Louis Vuitton)

신디 셔먼의 작품 중에서 가장 현란한 포토샵과 디지털 기술
의 세례를 받은 작품은 역시 가장 최신작으로서 2019년부터
2020년까지 제작된 '멘men' 시리즈다. 스텔라 메카트니(폴 매카트
니의 딸)의 옷을 입고 각계각층의 남자로 분장한 신디 셔먼의 뒤
로는 층층이 겹쳐져 마치 레오나르도 다빈치의 스푸마토 기법처

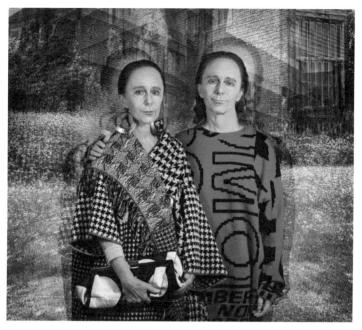

신디 셔먼, 〈무제 #610〉, 2019년, 염료 승화 메탈 프린트, 에디션 1/6, 189.2×228.6cm
Courtesy of the Artist and Metro Pictures, New York
© 2019 Cindy Sherman
사진 제공: 루이비통 재단 미술관(Fondation Louis Vuitton)

럼 아스라한 효과를 내는 배경이 펼쳐진다. 뼈대만 남은 도시의
전경이 수십 겹으로 포개져 어제와 오늘, 내일의 도시를 한자리
에 모아놓은 듯한 배경 처리는 디지털 기술이 아니었다면 가능
하지 않았을 것이다.

같은 시기에 제작된 '멘' 시리즈가 이제는 거장이 된 아티스트

신디 셔먼, 〈무제 #584〉, 2018년, 염료 승화 메탈 프린트, 101.9×158.8cm
Courtesy of the Artist and Metro Pictures, New York
© 2019 Cindy Sherman
사진 제공: 루이비통 재단 미술관(Fondation Louis Vuitton)

의 폭발적인 힘을 보여준다면 태피스트리 시리즈는 격동적으로
진화해가는 시대에 대한 아티스트의 고민을 보여준다. 예전에
는 자신을 표현할 수 있는 미디엄을 가지려면 많은 노력이 필요
했다. 화가가 되기 위해서는 데생과 크로키를 배우고 인체 표현
법을 연마해야 했다. 사진작가가 되려면 온갖 렌즈의 사용법부
터 인화와 프린팅 기술까지 배워야 했다. 마르셀 뒤샹이 변기를
가져다 놓고 예술 작품이라고 선언했어도 아티스트가 되는 방법
과 평가 기준은 예전과 크게 변하지 않았다.

하지만 터치만으로 이미지를 자유자재로 변형시킬 수 있으며, 핸드폰 하나로 수천 개의 이미지를 생산하고 조작할 수 있는 요즘은 다르다. 다다이즘적으로 말하자면 정말로 누구나 아티스트가 될 수 있는 세상이다. 신디 셔먼이 인스타그램 셀카를 위한 미디엄으로 태피스트리를 택한 것은 어쩌면 그래서가 아닐까? 아무나 만들 수 없는 것, 오랜 시간과 인내와 정교한 기술, 오로지 손작업으로만 탄생할 수 있는 태피스트리 속에서 셀카는 더 이상 셀카가 아니니까.

이지은

1999년 파리로 유학을 떠나 프랑스 크리스티 경매 학교와 감정사 양성 전문 학교인 IESA에서 수학했다. 파리 1대학에서 '무형 문화재 비교 연구'로 박물관학 석사 학위를, 파리 4대학에서 '아르누보 시대의 식당 가구'로 미술사학 석사 학위를 받았고, 동대학에서 박사 과정을 수료했다. 현재 파리에서 거주하며, 미술과 오브제 문화사에 관한 글을 쓰고 있다.

생생한 미술 탐험을 위한
참신한 가이드

예술가의 리스트를 들고 광대한
인스타그램 속으로 뛰어들기로
했다. 작은 성과를 얻었다.
손 안의 작은 도구로도 예술 현장에
동참하는 일이 가능하며, 이 작은
도구가 미술 현장을 놀랄 만큼 빨리
바꿔놓았다는 것! 깊은 탐색은
접어두고 두 손 가볍게 광대한
모험을 즐겨보자. 물론, 스마트폰은
절대 놓지 말 것.

#인스타그램 프로젝트

아트콜렉티브 소격

#1 한없이 가볍고
믿을 수 없이 진실한

경여 '인스타그램'으로 미술을 이야기하겠다고 하니, 여러 의견이 난무해서 정리 좀 해보려 합니다. 인스타그램은 전시 작품에서 보지 못했던 세계, 작가의 일상과 작가의 관심사가 들어 있는 작은 세계라고 할 수 있죠. 그러므로 인스타그램을 통해서 작가들의 활동이 대중에게, 혹은 작가 자신에게, 혹은 작품에, 혹은 사회에 어떤 영향을 끼치는지 살펴보자, 이런 것입니다. '좋아요'를 많이 받은 피드는 어떤 것인지, 인스타그램에 대한 애정은 어느 정도인지, 대중과 소통하는 방식은 어떠한지 궁금하잖아요.

예선 전시 작품 말고, 아티스트의 또 다른 생산물로서 인스타그램을 살펴보자는 거죠. 어떤 아티스트가 인스타에 어떤 식으로 등장하며, 어떤 흥미로운 피드를 올리는지 보면 좋겠어요.

지연 인스타만으로 가능할까요? 페이스북이나 다른 SNS를 하는 작가도 있을 텐데, 인스타로 한정하면 좀 아쉽지 않을까요?

경여 다른 SNS와 달리 인스타는 작가를 상품 카탈로그처럼 보여줍니다. 그래서 미술관이나 다른 곳에서 작가를 소개해온 전시 카탈로그와는 다른 카탈로그를 만들 수 있을 거라 생각하거든요. 구성도 인스타형으로 해보면 어떨까요? 인스타 개시일, 팔로우 수 몇 명, 평균 좋아요 수는 얼마, 이런 요소들로 카탈로그

를 채워봐도 좋겠어요.

예선　그동안 리서치를 좀 하셨을 텐데, 어떤 작가들을 둘러봤는지 이야기해볼까요?

지석　저는 인스타그램이라는 주제를 받아 들고 이런 고민이 들었어요. 작가들이 인스타를 활용하는 방식을 본다면, 자기 홍보나 자기 과시 등 자신을 드러내기 위해서 활용하는 경우가 많지 않겠어요?

경여　오히려 그런 특성들로, 인스타와 작가의 관계를 이야기해볼 수 있겠지요.

지석　그렇죠. 그런데 충분히 인스타로 자신을 드러내고 있을 텐데, 인스타에서 하는 것을 우리가 지면으로 또 보여준다? 그걸 왜 보여줘야 할까요? 인스타로 충분히 보여주고 있고, 이미 잘 하고 있잖아요. 우리가 지면으로 묶어봐야 인스타만큼도 못할 텐데요. 그리고 카탈로그라 함은 문자로 요약한다는 건데 SNS의 특성에 맞게 올라간 정보들을 다시 재조립하는 게 과연 의미 있는 작업이 될까요?

예선　인스타만도 못할 거란 말씀에서 현타가 오네요.

지석　인스타에 올라와 있는 정보는 그야말로 작가가 올린 거죠. 작가 편의대로 정리된 것이고요. 사실일 수 있지만, 사실이 아닐 수도 있어요. 그걸 정리해서 우리가 얻고자 하는 게 뭔지 잘 모르겠어요.

경여　제 경험을 얘기해볼게요. 이번에 인스타그램을 소격의 주제로 정하기 전까지 이 많은 아티스트들이 인스타를 하는 줄 전혀 몰랐어요. 이렇게 대중적인 플랫폼을 통해 작품 혹은 자신에 대해 또 다른 이야기를 하는 줄 몰랐단 말이죠. 기껏해야 전시 정보를 보려고 루브르 박물관, 내셔널갤러리 등을 팔로우했을 뿐, 개별 아티스트들을 팔로우할 생각은 못 했거든요.

　그런데 신디 셔먼의 인스타그램을 보고 신선한 충격을 받았어요. 인스타는 또래 집단의 것으로만 알려져 있는데, 나이가 들어서도 하는구나 싶었죠. 원래 사진 매체를 통해서 시작한 작가다 보니, 인스타를 통해서도 예술적인 표출을 한다는 점이 놀라웠어요.

　또 하나는 작가의 생활 이야기—지인, 가족, 자주 산책하는 거리, 반려견, 음식 등—가 담긴 피드를 보면서 그간의 작업과는 다른 면면을 보게 되었어요. 저는 그게 작품을 이해하는 데도 도움이 될 만한 보조 역할을 한다고 봐요.

#2 미술 길잡이,
인플루언서를 찾아서

소영 우리가 인스타그램 아티스트라고 부를 수 있는 특정한 그룹을 찾아낸다면 최고로 좋겠지요. 앞으로의 예술가들에게는 필수일 거라고 생각되는 활동을 인스타로 하고 있는 예지적인 작가들을 선별해내는 거지요. 그중에는 신디 셔먼 같은 전설적인 작가도 있고 신예 작가 그룹 중에도 눈에 띄는 활동을 하는 작가들도 있겠고요.

예선 그것은 비평가 그룹에서나 가능한 일이 아닐까요?

소영 그렇다면 지금 우리가 인스타그램에서 할 수 있는 이야기는 인플루언서가 아닐까 싶어요. 사람들이 많이 팔로우하는 건 개별 작가보다 인플루언서거든요. 미술 현장을 소개하고, 국내뿐 아니라 외국 갤러리도 다니면서 소개하는 그런 역할을 하는 사람들 말이에요.

전시 동원력에서는 이들이 작가 개인보다 영향력이 더 크거든요. 그것은 작가군보다 비평가군이나 큐레이터 그룹 등에 있을 가능성이 높아요. 한스 울리히 오브리스트를 보세요. 얼마나 열심히 하고 있는지! 국내 인플루언서도 여럿 있고요.

지석 그렇다면 인스타그램 그 자체를 이야기해보는 것도 좋겠어요. 인스타는 전통적인 매체와는 확실히 다른 매체이고(사실

매체라고 하기도 어렵고 기술적 미디어라 하기도 애매한 어떤 것이죠), 의사소통을 위한 하나의 도구라 할 수 있겠죠. 인스타그램을 이용하는 이들은 많지만 매체의 특이성을 잘 모르고 사용하고 있는 경우가 대부분이거든요. 누가 어떻게 만들었고 한국 사회에 어떻게 들어왔는지, 인스타를 인스타이게 하는 특징은 무엇인지, 그것이 예술가와 만났을 때 어떤 일들이 일어나는지 등등.

소영 스틸 이미지에 특화된 SNS가 인스타죠. 그 때문에 시각예술을 이야기하면서 다루기에는 가장 좋은 매체인 것 같아요. 트위터는 문자 위주로, 페이스북은 이미지, 영상, 문자가 같이 있지만 인스타와는 조금 성격이 달라요. 좀 더 서사적이라고나 할까요. 반면 인스타는 별다른 설명 없이 이미지만 올리면 되니까 작가들도 인스타를 많이 하죠. 간편하고 명확하고요. 시각예술과 인스타의 특별한 접점이라면 그것일 거예요.

저는 인스타도 트위터처럼 매니악한 매체로 남을 거라고 생각합니다. 대세는 유튜브 쪽으로 넘어갔고, 영상이 모든 걸 압도하고 있으니까요. 그래서 현재 인스타그램과 페이스북도 라이브에 많이 투자하고 있지만 아직은 역부족이죠. 인스타그램은 문자에서 이미지, 그리고 영상으로 넘어가는 중간 단계에 있다고 봅니다. 독자적인 위치를 점하고는 있겠지만 어느 쪽이 우세한가를 묻는다면 단연 유튜브예요. 그러니까 여기서 우리가 인스타를 콕 집어 이야기한다면 사람들은 '쟤들 왜 한물간 이야기를 하

는 거지?'라고 할 수도 있다는 겁니다.

지석 그래도 인스타그램은 아직은 핫하니까요. 핫한 시대의 핫한 매체—머지않아 인기가 사라질 매체—를 조명해주면 그건 역사적인 기록이 될 수 있죠. 인스타도 언젠간 낡겠죠. 아이러브스쿨처럼 되겠죠.

경여 유튜브가 대세라고는 하지만, 인스타는 유튜브보다 친밀하다는 장점이 있는 듯해요. 그게 아주 큰 차이를 만들죠. 별다른 가공 없이 올릴 수 있고, 날마다 올릴 수 있고, 하루에도 몇 개씩 올릴 수도 있고요. 유튜브는 영상을 찍고 편집하면서 드는 시간과 비용 때문에 접근성이 떨어진다고 봐요. 그리고 유튜브는 일정한 팔로우가 있어야 라이브 방송을 할 수 있는데, 인스타 라방은 그냥 하고 싶을 때 할 수 있지요.

예선 흥미로운 건 인스타그램으로 라방하는 사람들이 '라디오'라는 표현을 쓴다는 점이에요. 자기 채널을 라디오라고 부르거든요. 유튜버들은 자기 채널을 TV라 부르고요. 라디오와 TV가 갖는 매체적 특징을 인스타와 유튜브가 이어받은 것 같은 느낌이 들어요. 인스타그램은 유튜브가 못하는 지점을 한동안은 점유할 거 같아요.

#3 영리한 생존 신고,
중독성 있는 해시태그

예선 저도 이번 기회에 해외 아티스트들의 인스타를 쭉 찾아봤는데요. 역시 한스 울리히 오브리스트의 인스타그램에 가니까 많은 게 해결되더라고요. 이 바닥의 인플루언서는 이 사람인 것 같아요. 자기가 몸담고 있는 런던 서펜타인 갤러리 소식은 거의 없다시피 하고 오히려 개인적인 활동들, 이를테면 만나는 아티스트들, 현재 그쪽의 미술계 이슈, 프리즈 매거진이나 여러 단체 등등이 서로 연결되면서 엄청난 네트워크가 형성되어 있는 걸 확인하고 무척 놀랐어요. 놀랍게도 그 연결이 주디 시카고까지 갔더라고요.

지석 주디 시카고가 아직 살아 있어요?

예선 그러니까요. 미술사 책에 나오는 〈디너 파티〉가 1973년 작품이잖아요. 놀랍게도 여전히 열렬히 활동하고 계시더라고요. 예술학교도 열고 파리에 디오르 패션 파빌리온도 짓고요. 'create art for earth'라는 여성, 환경, 연대의 운동도 제인 폰다와 함께 하고 있어요. 무지갯빛 그림으로 뜨개 작업도 하는데, 살짝 뉴에이지 활동들이 연상돼서 묘하더라고요. 일단 주디 시카고로 넘어오니까 미국 아티스트들로 연결되는데, 그렇게 파도 타듯 넘고 넘어서 새롭고 멋진 아티스트들을 많이 접했어요.

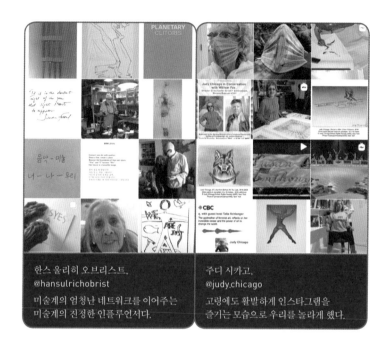

한스 울리히 오브리스트,
@hansulrichobrist
미술계의 엄청난 네트워크를 이어주는
미술계의 진정한 인플루언서다.

주디 시카고,
@judy.chicago
고령에도 활발하게 인스타그램을
즐기는 모습으로 우리를 놀라게 했다.

2022년에 열리는 베니스 비엔날레 미국관 대표 작가로 선정된 시몬 리는 작품이 너무 좋아서 깜짝 놀랐어요. 이렇게 흘러 다니면서 정보도 얻고 전시 감상도 하고 잡지도 읽고…… 우리가 SNS를 하는 이유가 그거 아니겠어요? 인스타로도 충분히 미술 현장을 경험할 수 있고, 가서 직접 보거나 취재하지 않아도 흐름에 동참할 수 있다는 걸 제대로 알게 된 거죠.

소영　스틸 얼라이브! 신디 셔먼, 주디 시카고 이런 전설의 작가들이 인스타에서 여전히 건재하다니 놀랍네요.

예선 주디 시카고는 인스타도 엄청나게 활발하게 해요.

소영 SNS의 새로운 파워를 보여주는 사례라 하면 카라 워커의 2014년 작업이 생각나는데요. 브루클린의 도미노 설탕 공장이 폐업하면서 이 장소의 활용을 모색하던 '크리에이티브 타임 Creative Time'이라는 재단에서 카라 워커에게 공공미술 작업을 의뢰합니다. 카라 워커는 설탕 80톤을 협찬받아 거대한 설탕 조각을 만들었어요. 흑인 노예 여성의 얼굴을 가진 거대한 스핑크스(작품 제목은 'A Subtlety or the Marvelous Sugar Baby')였는데, 이 작품은 엄청난 인기를 끌었지요.

 작업의 부수적인 이야기도 재밌어요. 당밀로 제작된 어린 소년상은 계속 녹아서 전시가 끝날 때쯤엔 작품의 형체가 사라졌지요. 작품 제목이기도 한 'Subtlety'는 설탕이 고가의 수입품이던 과거, 부유한 백인들의 식탁에 올라가는 식용 가능한 설탕 조각을 말해요. 흑인의 역사, 수난의 역사라는 사회적 문맥을 가진 작품이기도 하죠.

 2014년이면 스마트폰이 초창기였던 시기잖아요. 그때도 이 재단에서는 해시태그 전략을 씁니다. 작품을 찍고 #karawalker domino를 붙여서 SNS에 올리는 거죠. 당시 인스타에 올라온 게시물이 2만 1천 건이니 엄청나게 인기를 모은 거죠. 여기서 그치지 않고 재단에서는 사람들이 올린 무수한 이미지들을 조합해 웹사이트에서 3D로 슈가 베이비를 감상할 수 있는 서비스를 만

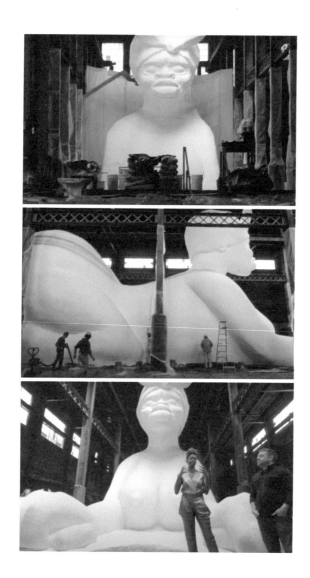

카라 워커, 〈A Subtlety or the Marvelous Sugar Baby〉 제작 과정.
이미지 출처: https://creativetime.org/projects/karawalker/

듭니다. SNS를 활용해 관람객들이 예술 작품에 참여하는 새로운 방식을 만들어낸 사례지요. 여기서 재미난 점은 이제까지 작품에 '손대지 마시오'가 미술관에서 당연히 통용되던 지시어였다면, SNS 시대와 함께 '사진 찍어 올리세요'가 새로운 지시어가 되었다는 거예요. 그런 면에서 카라 워커의 해시태그 캠페인은 상당히 의미가 있죠.

경여　그러니까 해시태그로 갈무리되는 기능이 예술적인 의미를 가질 수 있었군요. 인스타그램도 단지 아티스트의 사생활에 대한 호기심을 충족하는 그런 것만은 아니겠죠. 현대미술이라는 게 전시를 통해서만 이루어지는 것이 아니라, 이런 손 안의 매체를 통해서도 이루어진다는 점, 이를 통해서 작가를 이해하는 새로운 방식을 제공할 수도 있지요.

#4 미술관의 바뀐 지시어,
마음껏 찍어 올리세요

소영　인스타 해시태그로 유명해진 곳이라면 단연 대림 미술관이지요. 대림 미술관이 이런 방식으로 인스타 핫플로 등극한 뒤 그간 전시장에서 사진 찍는 걸 제한해온 미술관들, 리움조차도 일부 사진 촬영을 허용했습니다. 인증샷이 숫자로 판별되는 미술관의 성과가 된 것이지요. 과거에는 소장품이 찍혀서 유출되었을 때 저작권 문제가 생길까 봐 조심스러웠다면 지금은 대부분의 전시장이 사진을 허용하고 있어요.

경여　이런 흐름으로 인해서 어쩌면 현대미술 작품들의 저작권 문제가 전향적으로 풀릴 가능성도 있겠군요. 워낙 저작권이 강력하게 발휘되는 분야잖아요.

소영　인스타의 파워에 의해 변화된 부분이라 생각해요. 많이 찍힐수록 많이 홍보된다는 걸 미술관도 알게 된 거죠. 이젠 특정한 태그를 지정해주면서 인스타에 올리게 하는 전략도 씁니다. 중구난방의 태그보다는 동일한 해시태그로 올려주면 미술관 입장에선 홍보하기에 훨씬 좋죠.

예선　요즘 해시태그를 이용하는 전시는 뭐가 있을까요?

소영　DDP에서 열리는 팀랩 전시가 #팀랩라이프 #Teamlablife 를 태그로 걸게 해요.

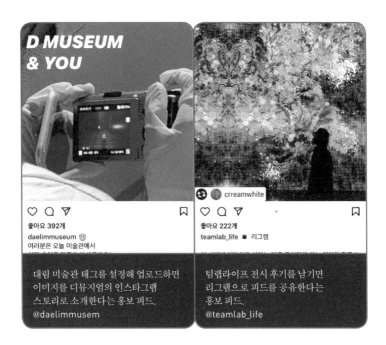

D MUSEUM & YOU

좋아요 392개
daelimmuseum 🎨
여러분은 오늘 미술관에서

대림 미술관 태그를 설정해 업로드하면
이미지를 디뮤지엄의 인스타그램
스토리로 소개한다는 홍보 피드.
@daelimmusem

crreamwhite

좋아요 222개
teamlab_life ■ 리그램

팀랩라이프 전시 후기를 남기면
리그램으로 피드를 공유한다는
홍보 피드.
@teamlab_life

지연　아모레퍼시픽 미술관은 어플리케이션에서 해시태그를 자동으로 제공합니다. 이 미술관은 전시 설명을 들으려면 앱을 설치해야 하는데, 앱을 열어놓은 상태로 사진을 찍으면 자동적으로 해시태그가 달려서 인스타에 올라가게 돼요.

유미　전 그게 왠지 싫어서 아모레퍼시픽 미술관에선 사진 찍기가 망설여져요.

예선　요즘 사람들이 인증샷을 찍을 수 없는 곳엔 안 가려고 하는 것처럼, 미술관도 인증샷 안 찍을 거면 오지 마, 같은 거네요.

경여 미술관의 인스타그램 전략도 흥미롭네요. 얼마나 적극적으로 활용하는지 궁금합니다.

소영 대림 미술관이 또 하나 재밌는 건 사진 찍기 좋은 전시들을 계속 했다는 거죠.

경여 그렇다면 전시 기획이나 전시 구성도 사진 찍기 좋도록 바뀌고 있다고 봐도 되겠군요. 작품도 예쁜 걸 찾겠고.

소영 서울시립미술관의 데이비드 호크니 전시 때도 포토존이 난리가 났잖아요. 사진 찍고 싶은 욕구가 미술관을 오게 하는 거 같아요. 재작년 모리 디지털 뮤지엄에서 팀랩의 전시를 봤는데, 어디서 사진을 찍어도 너무너무 잘 나오게 되어 있더군요. 사람들이 전시를 보는 두 시간 동안 쉴 새 없이 사진을 찍더라고요.

경여 인증샷이란 것도 인스타니까 가능한 현상이 아닐까요? 유튜브는 찍은 사진만 올리지는 못하니까요. 인플루언서를 이야기할 때도 엄밀히는 인스타그램 인플루언서를 말하는 거고. 금방 팔로워가 집계되니까요.

지연 롯데미술관에서 열린 바스키아 전시에서도 느낀 건데요. 기본적으로는 촬영이 안 되는데, 특정한 장소마다 포토존을 설치해놨어요. 그런데 그 포토존의 작품이 가장 색감이 예쁘더라고요. 사진 찍을 때 예쁘게 나오는 지점에는 카메라 그림이 그려져 있어요. 사람들이 줄을 서서 찍어요. 포토존 외엔 사진을 찍을 곳이 없어서 그런지 행사도 많이 하더라고요. 굿즈와 카페까

지 바스키아 콜라보를 풀 패키지로 해서 인증샷을 찍을 수 있는 기회를 많이 만들어놨어요.

경여 저는 무라카미 다카시를 살펴보는 중인데요. 이 작가의 인스타그램을 보면 볼수록 정말 홍보꾼인데? 싶어요. 워낙 인스타를 초창기부터 시작했고, 하루에도 몇 개씩 올리거든요. 산책하면서도 올리고 그걸 라방으로도 하죠. 대체로 친밀하고 일상적인 피드가 많은데 그 속에 능숙하게 자기 물건들이 들어가 있죠. 루이비통, 아디다스와 콜라보 형식으로 만든 티셔츠 등 자기가 만든 상업적인 상품들이 많거든요. 그래서 인스타그램이랑 찰떡이란 느낌이 들어요. 상업적 홍보를 잘하는 해시태그형 아티스트라고 부르고 싶어요. 반려견이 죽었을 때 피드를 올렸는데 '좋아요'가 엄청나더군요.

유미 참, 아이웨이웨이도 고양이가 있어요!

소영 인스타에서 성공하려면 강아지, 고양이, 아이 셋 중 하나는 있어야 한다잖아요.

경여 셋 다 없어요.

예선 셋 다 없죠.

지석 사흘 전부터 저희 집에 강아지가 들어왔어요. 3년 된 치와와예요.

유미 이제 인스타그램을 하셔야겠어요.

소영 글은 필요 없어요. 강아지만 찍어서 올리면 됩니다.

경여　종이 잡지라는 올드 매체로 인스타를 이야기한다…… 이 주제 과연 괜찮을까요?

소영　수십만 명의 팔로워를 가진 아티스트의 인스타를 겨우 ○○○부 판매하는 잡지가 말할 수 있나, 이런 문제일까요?

지석　일 년 뒤에만 읽어도 너무 옛날 이야기를 하는 잡지가 될지 모른다, 이걸 경계하고 싶었어요. 그러나 현장 언어로, 동시대의 열광하는 사람들의 언어로 적힌 글은 기록이 될 수 있죠. 그런 '옛날' 이야기가 결국은 기록으로 남는 거니까요.

아티스트의 인스타그램
파헤치기

카라 워커 인스타로 미국 대선 관전하기

이소영

인스타에 무심한 아티스트도 대선에 무관심할 수는 없었다. 시민의 태도를 보여주는 카라 워커의 방식.

애써 찾아보지 않아도 뉴스는 삶에 스민다. 나는 시사 주간지와 종이 신문을 구독하는, 이제는 한국 사회에서 별종 취급을 받는 아날로그 매체 중독자이므로, 가장 적극적인 뉴스 소비자로 오인될 수 있다. 그런데 실상, 매일 매주 쌓이는 신문과 잡지는 그저 종이 더미일 뿐이다. 헤드라인만 읽은 지 수년째. 수면 밑으로 내려가 그 기사의 글줄과 행간, 그리고 마침내 댓글까지는 이르지 않으려는 내 나름의 비루한 의지와 게으른 일상이 만나 그 신문과 잡지들은 그저 종이인 채로 매주 분리 배출된다.

그런데 지구에서 가장 힘 센 나라의 대통령을 뽑는 뉴스가 예상치 못한 경로로 찾아왔다. 의외였다. 업무용으로 쓰기 때문에 주로 서점과 출판사, 작가와 예술가들의 '공적'인 계정들만 따라

285
게시물

13.8만
팔로워

213
팔로잉

Kara Walker

This is the official page for Kara Walker, a Negress of
Noteworthy Talent. Represented by @sikkemajenkins in
NYC and @spruethmagers worldwide
번역 보기
www.vogue.com/article/kara-walker-the-state-of-hope?...
nespector님, **miss_aeng_**님 외 **4명**이 팔로우합니다

팔로잉 ∨ 메시지 ∨

Fons Americ... Highlights Highlights

▦ ⌁ ◉

카라 워커,
@kara_walker_official

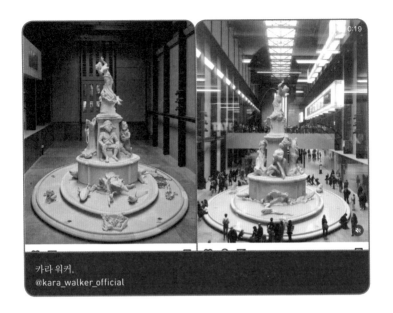

카라 워커,
@kara_walker_official

다니는 인스타그램을 통해서 그 뉴스가 급습했기 때문이다. 책과 그림 얘기뿐인 나의 인스타그램 피드에 미국 대선이란 태평양 건너편의 뜨거운 이슈를 떨어뜨린 건 카라 워커였다.

카라 워커는—이 글을 쓰는 바로 지금—런던 테이트모던의 터바인홀에서 전시 중이다. 터바인홀은 '우리 시대의 핫한 작가'임을 인증하는 장소다. 그곳의 권위와 인기를 빌려 다시 말하자면 그녀는 잘나가는 예술가다.

터바인홀에서 전시하고 있는 《폰스 아메리카누스Fons

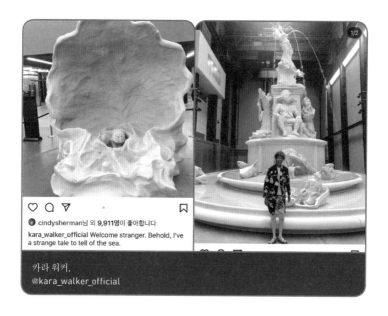

카라 워커,
@kara_walker_official

Americanus》는 영국 런던 버킹엄 궁전 앞 빅토리아 여왕 분수에서 모티프를 따온 작품으로, 360도로 둥글게 펼쳐지며 여러 형상들이 둘러선 여느 분수와 같은 모양이다. 실제로 물도 뿜는다.

그러나 그 형상들을 찬찬히 살펴보면 여왕의 치세를 찬양하는 광장의 분수와는 사뭇 다르다. 분수에 다다르기 전에 먼저 관람객을 맞이하는 대형 조개는 미풍에 실려 해안에 닿은 그리스 신화 속 여신 아프로디테의 그것과 같을진대, 그 속에는 대양 넘어 노예로 팔려 가는 소년이 울고 있다. 분수 물속에는 상어가 입을 벌리고 있고, 분수 제일 위에서 떨어지는 물줄기는 흑인 여

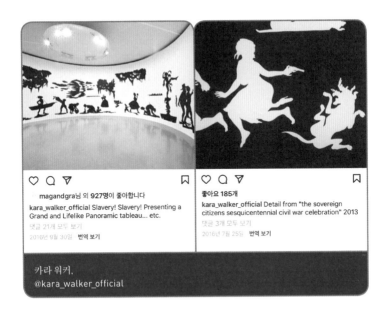

카라 워커,
@kara_walker_official

인의 눈과 젖꼭지에서 솟구쳐 나온 것이다. 그 물은 눈물이며, 젖이며 피다. 바다를 건너는 길은 대대손손 노예의 삶을 선고하는 가장 잔인한 형장이었다.

뉴욕을 기반으로 활동하는 카라 워커는 작품의 주제로 인종과 성 정체성, 폭력을 주로 다룬다. 검은색 종이를 오려 만든 실루엣 형상들로 흑인 여성의 서사를 담은 작품은 그녀에게 큰 명성을 안겨주었다. 전시장을 가득 채운 실루엣 형상들은 동화적인데, 담고 있는 이야기는 뇌리에 깊이 박히는 잔혹한 것들이다.

카라 워커는 자기가 만든 납작한 이미지들을 애니메이션으로, 또 퍼포먼스로 살아 있게 만들곤 했다.

카라 워커의 인스타그램 계정은 팔로워 14만 7천여 명에 팔로잉은 213명, 게시물은 276개다(2020년 11월 19일 현재). 유명 인사들의 계정이 흔히 그렇듯 게시물 수와 상관없이 유명세를 반영하는 팔로워 수다. 2016년에 개시한 이 계정은 지나간 전시와 작업 모습이나 인터뷰같이 그만그만한 게시물이 이어져 흐르고 있었다. 어떤 의도도 조바심도 느껴지지 않고 느슨했다. 그녀의 인스타는 불쑥 (역시 화가인) 아버지 래리 워커(@larrywalkerproject)의 계정으로, 또 남편 아리 마르코폴로스(@ari_marcopoulos_official)의 계정으로 흘러갔고, 딸에 대한 애정 넘치는 게시물은 이 '핫한' 예술가도 생활인이라는 사실을 확인시켜주었을 뿐이다.

터바인홀 전시를 기점으로 카라 워커 인스타그램 게시물은 '좋아요'가 1만 개에 이르며 훅 떴는데, 이후로도 카라 워커는 자기 작품을 소개할 때 작가연하지 않았다. 익명의 관람객 한 명이 본인의 인스타에 올린 평범한 인증샷처럼 발랄한 포즈로 현수막 앞에, 작품 앞에 섰다. 앨리샤 키스나 비욘세 같은 이들과 함께 찍은 사진은 더하다. 작업하는 사진이나 매거진 등에 실린 사진에서 보이는 카리스마 넘치는 모습과는 딴판이다. 단추가 어긋나게 끼워진 웃옷처럼 예술가의 '오피셜' 계정과 1969년 캘리

카라 워커.
@kara_walker_official

포니아에서 태어난 무명 여성의 '언오피셜' 계정이 어긋나게 물려 있는 느낌이랄까.

내가 카라 워커를 처음 접한 건 2014년 브루클린의 도미노 설탕 공장에 설치된, 그녀의 대표작이자 공공예술품의 성공 사례로 수없이 복기되는 거대한 설탕 조각상 〈A Subtlety or the Marvelous Sugar Baby〉였다.(69쪽 참조) 작품을 직접 보지 못했지만 남겨진 사진이나 제작 과정을 담은 동영상만으로도 울림이 대단했다. 그에 비하면 인스타그램 속 '카라 워커 오피셜'에는 눈

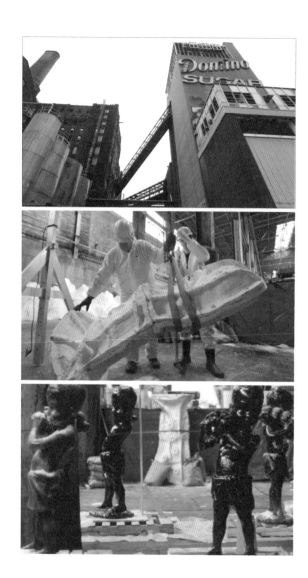

카라 워커, <A Subtlety or the Marvelous Sugar Baby> 제작 과정.
이미지 출처: https://creativetime.org/projects/karawalker/

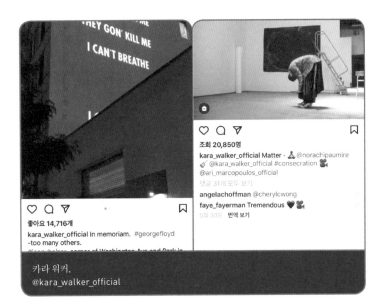

카라 워커,
@kara_walker_official

길을 사로잡는 무언가가 더 있지 않았다.

그러다 그 밋밋한 계정에 문득 멈추게 되었다. 코로나19 바이러스가 온 세계를 휩쓸고 있던 지난 5월 미국 미네소타 주에서 조지 플로이드라는 흑인 남성이 경찰 무릎에 목이 눌려 질식사하는 사건이 발생했다. 이즈음 카라 워커가 올린 게시물은 브루클린 포트그린 공원에 남아 있는 추모의 흔적, 역시 브루클린 워싱턴 애비뉴에서 'I CAN'T BREATH' 문장이 벽을 타고 오르는 제니 홀저의 작품 영상이다. 길 위에서 만났을 이 장면들은 별다른 설명 없이 무심하게 거기 있었다. 해시태그 없이 쓴

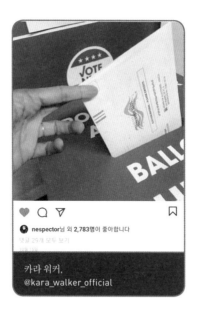

카라 워커,
@kara_walker_official

'matter'라는 한 단어는 혼잣말처럼 다가왔다. 그 단어가 붙은 동영상이 두 개 있었다. 무용가이자 안무가인 노라 치파우미레(@norachipaumire)가 춤을 추는 모습을 담은 것이다. 'black lives matter'를 춤으로 표현한 것임을 그제야 알았다.

그리고 미국 대선이 몇 주 앞으로 다가오자 카라 워커의 피드는 과묵해졌다. 우편 투표함에 투표 용지를 넣는 사진 한 장. 그 게시물은 아무 설명이 없었다. 평범한 투표 인증일 뿐인데, 나는 당황했다. 우편물을 쥔 손가락은 가벼웠는데, 어째서인지 절박함이라는 단어가 떠올랐다. 나는 그녀의 작품에, 그녀의 계정에

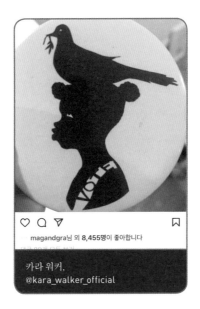

무수한 '흑인 여자'라는 정체성을 현실로 받아들이지 않았던 것
이다. '인종' '성' '폭력'을 주제로 작업하는 작가라고 입력된 정보
를 교과서처럼 읽었을 뿐, 카라 워커는 나에겐 그저 메트로폴리
탄, 모마, 구겐하임에 작품이 걸리는 작가였다. 나는 그녀가 작업
한 실루엣 형상을 이미지로만 보았고, 작가인 그녀 역시도 기술
된 텍스트로만 보았다.

 그리고 카라 워커는 머리에 새를 얹고 'VOTE'라고 쓴 어깨띠
를 두른 소녀 이미지를 올렸다. 버락 오바마를 대통령으로 당선
시킨 2008년 대통령 선거에서 카라 워커가 투표를 독려하기 위

해 만들었던 배지다. 많은 이들이 댓글로 아직도 이 배지를 가지고 있음을 인증했다. 비난과 분노 없이. 흑인 소녀의 옆모습은 가야 할 길을 다 알려주었다. 우편 투표 인증과 2008년의 투표 독려 배지, 두 개의 이미지를 통해 카라 워커는 하고 싶은 말, 해야 할 말을 다 하고 오래 침묵을 지켰다. 개표 결과가 발표될 때까지.

카라 워커는 "소리 켜요! 미국 대통령 선거 결과가 발표될 때 내가 찍은 겁니다. 뉴욕은 행복해요!"라는 메시지와 함께 영상을 올렸다. 나무들 너머 보이지 않는 어딘가에서 연달아 환호성이 울렸다.

그녀는 소란스럽게, 숨김없이 기뻐했다. 바이든과 해리스의 사진을 18조각으로 나눠 올려 피드를 다 채웠다. 그리고 한달음에 그린 스케치를 올렸다. 그건 대선 기간 동안 내내 숨죽이며 조마조마했던 카라 워커의 속마음이었다. 미국 대선 이후 SNS에서 '카밀라 해리스의 옆모습에 흑인 여자아이 그림자를 합성한 이미지'가 화제를 모았다. 그 그림자는 노먼 록웰이 그린 흑인 소녀의 모습을 실루엣으로 처리한 것이었다. 실루엣이라는 표현 방식 때문에 그 이미지에서 카라 워커를 떠올리는 이들이 많았다. 카라 워커는 곧장 자신의 인스타에 그 이미지를 올리고, 그림자의 출처는 노먼 록웰이며 자신이 아니라고 밝혔다. 이어 카라 워커는 러프한 스케치를, 다음날에 실루엣으로 완성한 이미지를

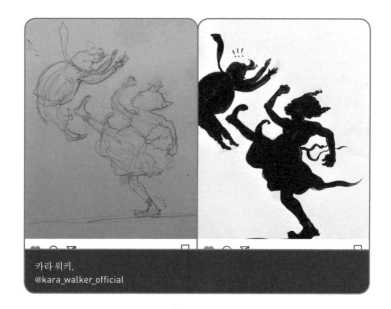

카라 워커,
@kara_walker_official

올렸다. 그림 속 소녀는 온 힘을 다해 힘껏 차 버린다. 카라 워커
는 그림으로 말했다. 얌전하게 손을 모으고 걷는 소녀는 카라 워
커답지 않다고, 이것이 카라 워커라고(선거의 계절은 지나갔고 지금
그녀의 계정에선 이 스케치와 실루엣 이미지를 볼 수 없다).

　카라 워커는 있어 보이려 한 적이 없다. 딸이자 어머니라는 자
기 정체성의 일부를 예술가인 자기와 분리하려 한 적이 없다. 카
라 워커에게 딸, 어머니, 예술가 사이엔 아무런 경계가 없다. 성과
인종은 작품의 소재가 아니라 그녀의 삶이다. 그녀의 삶이 곧 그
녀의 예술이다.

카라 워커 오피셜 계정의 프로필을 보라.

"여기는 재능 있는 '흑인 계집 아이' 카라 워커의 공식 페이지다(This is the official page for Kara Walker, a Negress of Noteworthy Talent)."

그보다
잘 팔 수는 없다!

손경여

현실적인 비지니스맨에서 진실한 아티스트까지. 인간적인, 너무나 인간적인 무라카미 다카시의 인스타그램.

　2020년 11월 19일 오후, 무라카미 다카시^{村上隆}가 라이브 방송을 시작한다는 알림이 인스타그램에 떴다. 들어가보니, 이미 7백여 명의 참여자가 있다. 그는 물감 자국이 군데군데 튄 잠바를 입고 노안 때문인지 안경을 연신 추켜올리며, 한 손에 스마트폰을 꼭 쥐고 셀프 방송을 하고 있었다.

　강가를 산책하며 실시간 라이브 방송을 하는 모양인데, 영어로 진행하는 그의 말을 가만히 들어보니 내용인즉 이렇다. 여긴, 사이타마 현의 시키 다리가 있는 강가 산책길이며 주변은 산업 지구다. 가끔 한 시간가량 산책을 하고, 산책 후에는 슈퍼마켓에 가서 점심거리를 산다는 시시콜콜한 이야기다. 그의 팔로워들이 올린 댓글 중에는 "마치 그와 함께 산책하는 기분이다"라는

말이 눈에 띈다. 헉헉거리는 숨소리가 곁에서 들리는 듯하니 나
도 숨이 차올라 밖으로 뛰어나가고 싶은 충동이 일었다.

무라카미 다카시가 언제부터 인스타그램을 했는지 궁금해서
첫 피드로 이동해보았다. 게시물이 8,083개(2020년 11월 23일 현재)
에 달해서, 첫 피드로 이동하기까지는 무려 10분이 넘게 걸렸다.
2012년 11월 26일이 첫 피드이니, 그는 꽤 일찍 인스타그램을 시작
한 편이다. 처음 168개의 '좋아요'가 달린 그의 계정은 현재 218만
팔로워에, '좋아요'는 매번 2만~5만 개까지 달린다. 얼마 전 세상
을 떠난 무라카미의 반려견 폼Pom을 추도하는 피드에는 17만 개

무라카미 다카시,
@takashipom

좋아요 66,199개
takashipom I met Cherry @_____cherry_____,
the owner of a specialty boutique in Fukuoka,
through Instagram [더 보기]

가 넘는 '좋아요'가 달리기도 했다. 이 정도면 인스타그램을 하는
전 세계 예술가 중에서 단연 인기도가 톱이라 할 만하다.

팔로워들과 소통도 잘한다. 올해는 '스마일 플라워smile flower'
캐릭터를 이용해 기업체와 여러 차례 콜라보 프로젝트를 진행했
다. 페리에 음료, 티셔츠, 마스크, 심지어 그랜드 하얏트 도쿄 프
렌치 키친의 달콤한 케이크에도 이 꽃이 등장한다. 팔로워들이
이 상품들을 찍어 인증샷을 올리면, 그는 자신의 인스타그램 스
토리에 올려서 공유한다. 얼마나 서비스가 친절한가.

FOCUS TABLE

94

무라카미 다카시,
@takashipom

슈퍼플랫, 과연 통했는가?

위키피디아의 설명에 따르면, 무라카미 다카시가 세계적인 예술가의 반열에 오른 건 2002년 마크 제이콥스의 초대로 루이비통과 콜라보한 백을 선보이면서부터다. 루이비통의 고유한 문자 무늬가 찍힌 사이사이에 그의 스마일 플라워가 찍힌 백이다. 실제로 이 백을 본 적은 없지만, 당시에 선풍적인 인기를 끌었다고 한다. 인기는 곧 예술가의 퀄리티가 되었다.

무라카미 다카시의 예술을 설명하는 개념은 '슈퍼플랫Super

Flat'이다. 이를 간단히 말하면 순수미술(회화, 조각 등)과 상업미술(패션, 상품, 애니메이션 등)의 경계를 모호하게 해서 일본 미술 전통의 평평함, 망가와 아니메의 평평한 2D 세계를 구현하는 것이다. 그래서 일본의 하위문화인 '오타쿠' 문화를 고급(순수)예술로 끌어오고, 이미 고급예술이 된 자신의 작품을 다시 상업 브랜드와 접목하는 것이다. 루이비통은 누구나 가질 수 없는 명품이지만, 그가 만든 봉제 인형, T셔츠 따위는 누구나 마음만 먹으면 살 수 있는 평등, 아니 '평평한' 상품이다. 회화와 조각의 경계도 없으며, 상품과 예술의 경계도 없다.

그런데 그의 슈퍼플랫론에는 상당히 야심찬 전략이 숨어 있다. '세계(서구) 예술'의 스탠더드에서 벗어나 세계에서 통하는 일본 미술 고유의 스탠더드를 세우는 것이다. 그가 찾은 일본의 스탠더드가 망가와 아니메다. 이는 그의 작품에 대한 비평이 극단을 달리는 이유가 되기도 한다. 아이러니하게도 일본의 망가 오타쿠들에게조차 부정적인 비판을 받는다. 무라카미 자신도 알고 있듯이 오타쿠 문화를 앞세워 외국에서 돈을 버는 매우 '부도덕한 인간'이라는 꼬리표가 늘 따라다니는 것이다.●

무라카미 다카시의 작품을 처음 본 것은 2008년 스위스 아트 바젤의 《Unlimited》 전시에서였다. 이 전시에서 그는 속옷이 보일락 말락 하는 짧은 치마를 입고 앞치마를 두른 금발의 미소

● 2013년 삼성미술관 플라토에서 열린 《무라카미 다카시의 슈퍼플랫 원더랜드》 전시 때 방문한 무라카미 다카시를 경향신문의 서정임 기자가 인터뷰한 내용(2013년 8월 6일) 참조.

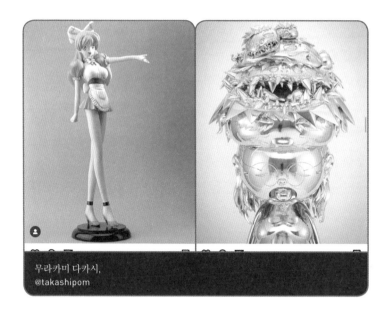

무라카미 다카시,
@takashipom

녀 〈Miss Ko²〉와, 어쩐지 개구리 왕눈이(그의 아이콘인 Mr. DOB을
변형한 모습)를 닮은 부처가 트로피처럼 길쭉한 연화 좌대에 반가
사유 자세로 앉아 있는 〈Oval Buddha Silver〉를 선보였다. 〈Miss
Ko²〉는 예상보다 훨씬 커서, 마치 일본 애니메이션의 여주인공
피규어를 요술 뿅망치로 확대한 듯했고, 〈Oval Buddha Silver〉는
우리의 반가사유상 정도의 크기로 뒤통수는 날카로운 이빨을
드러낸 얼굴이라 차라리 요괴에 가까운 부처를 보는 듯했다.

　어릴 때부터 일본 만화와 애니메이션에 익숙한 나로서는 사실
특별한 감흥을 받진 못했다. 심지어 가슴이 유난히 크고, 바늘처

럼 길고 뾰족한 다리를 가진 일본풍 미소녀 캐릭터는 좋아할 수 없었고, 요괴가 부처처럼 앉은 모습도 불편하긴 마찬가지였다. 다만 제프 쿤스의 거대한 강아지 풍선이 왜 예술이 되는지 이해하지 못하던 때라, 규모가 예술이 되는 시시껄렁한 세상에 살고 있구나 하는 생각을 잠시 했다. 이런 작품을 사고 싶은 마음이 들려면 일본의 오타쿠 문화를 상당히 좋아하거나 아니면 전혀 문외한이어서 새로운 미감을 느껴야 할 것 같았다.

예술도 굿즈가 필요해!

무라카미 다카시는 굿즈를 만드는 데도 탁월한 재능이 있다. 그의 굿즈는 직접 설립한 카이카이 키키Kai Kai Ki Ki 제작회사가 직영하는 토나리노 진가로 기념품 숍에서 판매한다. 미야자키 하야오의 〈이웃집의 토토로〉(토나리노 토토로)가 생각나는 작명이다. 이 기념품 숍은 나카노 브로드웨이에 입주해 있는데, 여기는 일본 애니메이션 오타쿠들의 성지로 통하는 곳이다. 몇 년 전 도쿄 근교에 위치한 나카노에 맛있는 선술집이 있다고 해서 가본 적이 있다. 역 앞에 바로 위치한 나카노 브로드웨이도 그때 들렀는데 우리의 옛 세운상가처럼 어딘지 기기묘묘하고 낯선 분위기를 풍기는 곳이었다. 하지만 토나리노 진가로가 입점하기에

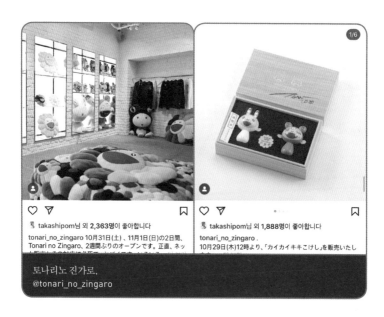

토나리노 진가로,
@tonari_no_zingaro

는 그야말로 안성맞춤한 장소라는 생각이 든다.

여기서는 무라카미가 디자인한 티셔츠, 가방, 에디션 넘버가 매겨진 그림, DOB 봉제 인형, 도자기 잔 등을 판매한다. DOB가 그려진 티셔츠는 한화로 약 15만 원 정도다. 싸진 않지만, 그렇다고 못 살 만큼 비싼 편도 아니다. 그 옛날 알브레히트 뒤러는 대량 제작한 판화를 팔아서 당대의 미켈란젤로보다 더 유명세를 탔다고 하는데, 무라카미는 누구나 살 수 있는 굿즈로 자기 작품을 널리 알리고 있다.

토나리노 진가로의 인스타그램 프로필에 링크된 숍 홈페이지

토나리노 진가로,
@tonari_no_zingaro

를 둘러보다 보니, 언젠가 나카노에 다시 갈 날이 온다면 나도 기념이 될 만한 상품을 하나 사고 싶은 생각이 든다. 내 수준에는 스마일 플라워 열쇠고리 정도가 적당할 듯하다.

예술가 무라카미의 고난

지난 11월 21일에 모리 미술관 앞에 거대한 플라워 조각상이 설치되었다. 이 금빛 조각상은 높이 10미터가 넘는 거대한 작품

으로 무라카미가 〈Flower Parent and Child〉, 혹은 〈Haha Bangla Manus〉로 이름 붙인 작품이다. 작품 설치 과정이 엄청 힘들었던지, 작품을 설치하는 동안 그의 인스타그램에는 'Difficult' 'Super Difficult'라는 피드가 연일 올라왔다. 11월 10일 피드는 특히 이 과정의 어려움을 솔직하게 토로하고 있어 수많은 댓글 응원을 받았다. 요약해보면 이런 내용이다.

올해 팬데믹의 여파로 회사(카이카이 키키)는 파산 직전의 벼랑에 몰렸다. 견디기 힘들었고, 여러 번 죽고 싶었다. 하지만 회사 스튜디오에 살다시피 하면서 어쨌든 매일 아침 스위치를 켜고, 자살 생각도 할 겨를 없이 문제를 해결하려고 몰두했다. 파산의 위기에도 제작회사에 돈을 계속 지불하면서 이 프로젝트를 멈추지 않기로 결정했다. 내장이 입으로 튀어나올 만큼 힘든 결단이었다. 설치하는 동안 미국 워싱턴에 있는 제작회사(Walla Walla Foundry)가 원격으로 설치를 지시했다. 팬데믹으로 인해 미국 현지 팀이 설치 과정에 직접 참여할 수 없어서 엄청나게 힘들었다.

내 작품이 보통 행복한 웃음을 가득 머금고 있어서 대부분의 사람들은 내 성격이나 우리의 작업 현장이 항상 활기차고 행복할 거라고 생각하지만, 그렇지 않다. 그래도 꿈을 실현하기 위해 우리는 토할 것 같은 고뇌와 늘 함께하며 일해야 한다. 이 작품이 사고 없이 무사히 설치되길 진심으로 바란다.

무라카미 다카시,
@takashipom

나 역시 무라카미 다카시가 매사 늘 긍정적인 마인드로 왕성하게 사업을 벌이는 비즈니스맨 같다고 생각했지만, 그의 피드를 읽으면서 생각이 조금 바뀌었다. 이성적인 계산과 합리적인 효용 가치만 따졌다면, 그는 이 작품의 설치를 끝까지 밀어붙이지 못했을 것이다. 어쩌면 그의 기념품 숍도 생각만큼 돈을 못 벌고 있을지도 모른다. 페리에와의 콜라보로 번 돈은 작품을 제작하는 데 다 써버렸을 수도 있다. 예술가는 결코 비즈니스맨이 될 수 없는 운명을 타고난 사람들 아닌가. 자기를 비판하는 소리에 크게 개의치 않는다고 밝히긴 했지만, 사기꾼이라느니 가짜 예

술이라느니 하는 비판을 받으면 그도 무척 의기소침해진다.

지난 2013년에 전시 때문에 내한했을 때, 그는 가상현실을 거쳐 SNS로 대표되는 소셜 리얼리티 시대를 사는 현대인의 절망과 외로움, 치유에 대한 욕망을 다루고 싶다고 공표한 바 있다. 아마도 일찍부터 인스타그램을 시작하고, 지금까지 활발하게 운영하고 있는 이유일 것이다. 전 세계 모든 이들이 고통을 겪고 있는 올해, 유난히 '플라워' 작품을 다방면으로 대량 유포한 것도 사실은 웃음이 모든 것을 바꿀 수 있다는 그의 믿음 때문인지도 모른다.

다시 일본에 갈 수 있는 날이 온다면, 모리 미술관 앞에 설치된 그의 작품을 꼭 한 번 보고 싶다. 작품에 대한 나의 판단은 그때까지 유보다!

언캐니, 신디 셔먼

심혜경

매번 재발견하게 되는 아티스트 신디 셔먼. 그녀의 인스타그램에 대한 지극히 언캐니한 탐색.

우연히 마주친 신디 셔먼

그날 신디 셔먼을 만날 작정으로 아라리오 뮤지엄 인 스페이스에 갔던 건 아니었다. 마크 퀸^{Marc Quinn}의 〈셀프^{Self}〉를 직접 보고 싶었을 뿐이었는데, 어쩌다 그만 신디 셔먼의 작품 앞에서 발이 묶여버렸다. 영국 현대미술의 국제적 흐름을 이끌어내어 이름을 떨친 YBA^{Young British Artists}의 대표 주자 마크 퀸의 〈셀프〉는 작가가 자신의 두상을 직접 캐스팅하고, 인간 몸속에 들어 있

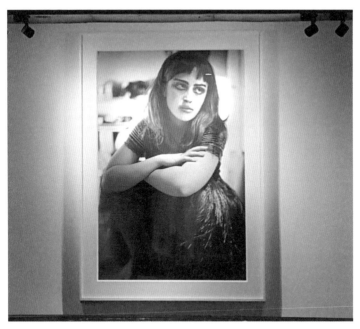

아라리오 뮤지엄 인 스페이스 전시 전경.

는 전체 혈액의 양인 4.5리터에 해당하는 혈액을 이용해서 만든 일종의 자화상이다.

그런데 호러 무비를 보러 가듯 두려움 반 호기심 반으로 마음을 무장하고 〈셀프〉를 보러 나섰던 그 길에서 나는 그만 신디 셔먼을 제대로 만나버렸다. 3층 전시장을 온통 장악해버린 그녀의 사진들을 발견하고는 곧바로 〈셀프〉와 마크 퀸에 대한 관심은 아득히 먼 과거의 노스탤지어가 되었다. 본인이 직접 모델로

등장하는 셀프 포트레이트Self Portrait만 찍는다는 사진 예술가 신디 셔먼의 이름을 그날 처음 알게 된 것도, 그녀의 작품을 처음으로 접한 것도 아니었다. 그런데도 나는 그녀의 이름을 되뇌며 작품들 앞을 떠나지 못하고 오래도록 맴돌았다.

전시장을 나오면서 난데없이 떠오른 단어는 '주근깨 빨간 머리 앤'이었다. 물론 신디 셔먼은 빨간 머리가 아니라 금발의 소유자다. 하지만 어느 인물을 뒤집어쓰든 신디 셔먼의 얼굴에 도드라진 주근깨는 쉽게 눈에 띄었기 때문이다.

인물의 얼굴과 신체를 아름답게 보이려는 노력 자체를 포기한 듯한 신디 셔먼의 사진 작품을 관람할 때는 일반적인 미의 관념을 살짝 포기하는 게 좋다. 신디 셔먼 본인도 어느 인터뷰에선가 "아름다움에 대한 전형적인 사고방식을 좇는 것에 싫증이 나는 것 같다"고 확실히 못 박아 놓았다. 그러니 관람객인 우리 역시 전형적인 사고방식으로 신디 셔먼을 이해하려고 애쓰지 않아도 된다. 현대미술의 미덕은 정답이 없다는 점이다. 그녀의 작품을 그저 바라보기만 하면 되는 거다.

신디 셔먼, 다른 사람 되기

자기 자신만을 찍는 작가임에도 모든 작품에서 그녀는 왜 자신

을 지워내고 표백한 사진을 만들어내는 것일까(신디 셔먼은 카메라 뒤쪽에서 셔터를 누르는 역할이 아니라 앞으로 나와 자신이 연출하는 작품의 주인공이 되는 쪽을 선택한 듯하다). 그리고 모든 작품에 제목을 달지 않고 해시 기호 #에 일련번호만 매겨 발표하는 건 무엇 때문일까(관람자가 스스로 결론을 이끌어내게 하려는 목적 때문이라고 한다).

구글에 따르면, 세계에서 가장 비싼 사진은 한동안 신디 셔먼의 작품 〈Untitled #96〉이었다. 〈Untitled #96〉은 1981년 '센터폴드Centerfold' 시리즈 중 하나로, 십대 소녀 복장을 한 신디 셔먼 자신의 모습을 연출한 작품이며, 2011년 경매에서 389만 달러에 낙찰되었다. 2020년 『보그』 6월호 인터뷰에서는 신디 셔먼이 분장에 관심을 가지게 된 건 유년기의 경험에서 비롯되었다고 했다. 나이 차이가 많은 네 명의 형제자매들 사이에서 막내였던 신디 셔먼이 가족과 잘 융화되지 않는다고 느낀 나머지 가족의 관심을 끌기 위해, 뭔가 다른 정체성을 확보해야 한다고 생각하며 자랐기 때문이라는 것이다.

1954년생인 신디 셔먼도 인스타그램을 한다. 하긴 1943년생인 믹 재거도 인스타그램 초기에 계정을 열었고, 나는 냉큼 그를 팔로우하였으며, 그의 팔로워는 현재 2백만 명에 달한다. 그러니 내가 신디 셔먼의 인스타그램을 곧바로 팔로우하는 건 당연지사. 그러고는 틈날 때마다 그녀의 계정을 파기 시작했다.

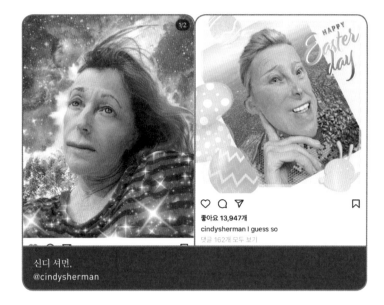

좋아요 13,947개
cindysherman I guess so
댓글 162개 모두 보기

신디 셔먼,
@cindysherman

신디 셔먼이 처음 인스타그램을 시작한 날은 2016년 10월 12일. 첫 피드에 표시된 '좋아요'는 153개였고 댓글은 아무것도 달려 있지 않았다. 지금 확인한 바로는 33만이 넘는 팔로워를 거느리고 있으며, 가장 최근의 피드에 줄줄이 덧붙은 '좋아요'는 2만 9천 개가 넘었다. 매일 새로운 피드를 올리거나, 하루에도 몇 개씩 피드를 올리지는 않는다. 피드를 생성하는 패턴을 살펴보니 매달 2~3개씩의 새로운 사진이 올라오고 있었다.

그녀의 인스타그램 셀피에서 확연하게 눈에 띄는 부분은 얼굴을 기이하게 보이게끔 과도한 왜곡 효과를 사용했다는 점이다.

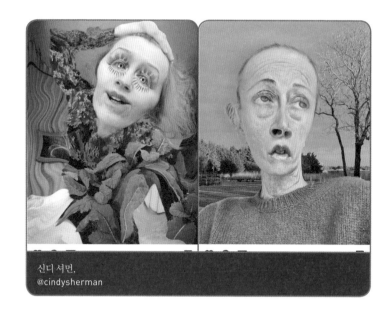

신디 셔먼.
@cindysherman

물론 색상 처리도 색달랐다. 마치 "기괴하게 보이려면 이 정도는
되어야 해"라고 말하기라도 하는 듯, 디지털 메이크업 등 다양한
디지털 기술을 활용해서 얼굴 곳곳을 매만지기 시작한 것이다.
다른 인물로의 완벽한 변신을 꾀했던 기존의 셀프 포트레이트
작품과 인스타그램의 셀피는 그토록 완전히 달랐다. 자신을 활
용해서 다른 사람으로 바꾸는 작업에 싫증이 나서 그런 것인가.
아니면 자신을 통째로 바꾸는 일에는 안녕을 고하고, 이제는 자
신의 얼굴만 바꾸기로 한 걸까? 다른 인물로 변신하든, 자신의
얼굴을 다른 모습으로 분장하든 언제나 언캐니uncanny한 우리의

신디 셔먼. 어쨌든 그녀의 사진을 마음껏 볼 수 있는 인스타그램이라는 새로운 전시 공간이 생겼으니 이 어찌 기쁘지 않겠나.

<오피스 킬러>를 기다리며

얼마 전에는 유튜브에서 신디 셔먼이 감독한 영화 〈오피스 킬러Office Killer〉(1997년, 82분)의 트레일러를 발견했다. 어린 시절부터 그림 그리기를 좋아했고, 방에서 혼자 옷갈아입기 놀이를 즐겼다는 신디 셔먼. 그녀가 전공을 회화에서 사진으로 변경한 건 페인팅에서 다룰 수 있는 매체의 한계를 느꼈기 때문이라고 했다. 그러니 그녀가 이제는 극영화까지 연출하는 것이 이상할 것은 없다. 트레일러를 보고 나니 궁금증이 더 커져서 신디 셔먼이 보내는 킬러라면 그 어떤 킬러라도 좋으니 어서 영화를 봐야겠다는 생각뿐이었다. 그때까지만 해도 〈오피스 킬러〉를 찾는 게 쉽지는 않겠지만 어떻게든 보게 될 줄 알았다. 관심 가는 영화를 보는 일에서는 누구보다 발 빠르게 움직이는 내가 아니던가. 늘 그랬듯 영화에 헌신하는 자세로 〈오피스 킬러〉를 손에 넣기 위해 백방으로 수소문하였으나 빈손으로 돌아섰다.

그간 찾은 정보에 따르면 2004년 아라리오 뮤지엄에서 신디 셔먼과 바네사 비크로프트의 작품을 함께 모아《그녀의 몸들:

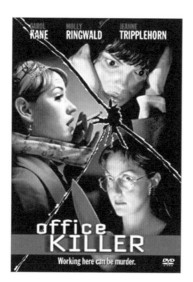

신디 셔먼이 감독한 〈오피스 킬러〉 영화 포스터.

신디 셔먼 & 바네사 비크로프트》전을 오픈하고, 전시 기간에 매일 3회씩 〈오피스 킬러〉를 상영했다고 한다. 그때 미리 만났어야 할 신디 셔먼을 이제야 알게 되었으니, 진짜 뒷북도 이런 뒷북이 없다. 별수 없이 아마존닷컴에 DVD 주문을 넣는 수밖에.

〈오피스 킬러〉에는 할리우드 스타를 갈망하나 이미 중년에 이른 여성, 어느새 마흔이 넘어버린 아역배우 출신의 여성, 삶에 지친 사십대 후반 중산층 여성들의 모습을 담았다고 하는데 그들을 연기하는 배우는 캐럴 케인, 몰리 링월드, 진 트리플혼, 바라

바 수코바 등이다. 내성적인 성격의 조용한 여성 편집자가 예산 삭감을 이유로 재택근무를 하다가 고장 난 컴퓨터를 고쳐주러 온 남자 동료를 실수로 죽이고 나서 다른 몇 명을 더 살해하게 된다는 설정이다. 예상치 못한 캐릭터와 막 나가는 에피소드가 그득할 것 같지 않은가.

　〈오피스 킬러〉에 대한 평가는 여러 갈래로 엇갈린다. 신디 셔먼이 작가로서 평소에 발휘하던 기교가 결여되어 있다거나, 연출이 서툴다는 이야기도 들린다. 그런데 코미디, 누아르적인 공포, 멜로드라마의 혼합이라니, 대체 어떤 영화이기에? 게다가 신디 셔먼은 대학 시절에 여섯 편의 단편 영화를 만든 이력이 있다. 〈오피스 킬러〉에 기대를 걸게 되는 건 그런 이유에서다. 앞으로 열흘만 더 기다리면 〈오피스 킬러〉가 내게로 온다. 신디 셔먼의 눈으로 세상을 보는 방식에 좀 더 가까이 다가가볼 테다.

예술가의 부캐,
타향살이하는 아저씨

윤유미

아티스트는 때로 신랄하고 노련한 전사가 되어야 한다. 미디어 전사 아이웨이웨이의 인스타그램 파헤치기.

지난여름 국립현대미술관의 한국전쟁 발발 70주년 기념전 《낯선 전쟁》(2020년 6월 25일~11월 8일)에서 유난히 눈길을 사로잡는 설치작품이 있었다. 중국 작가 아이웨이웨이의 보트피플을 표현한 〈여행의 법칙〉(2017년)과 제2차 세계대전 당시 사용했던 다양한 크기의 폭탄을 실제 사이즈로 프린트해 벽면 가득 채운 〈폭탄〉(2019년)이 그것이다. 두 작품이 함께 전시되어 상호작용을 한 탓인지 그 어떤 작품보다 '전쟁'의 이미지를 강렬하게 각인시켰다. 집에 돌아와서도 계속 머릿속에 맴돌기에 아직 내게는 생소했던 이 작가를 검색해보았다. 역시 예상한 대로 반체제 아티스트로서의 면모가 주르륵 딸려 나온다.

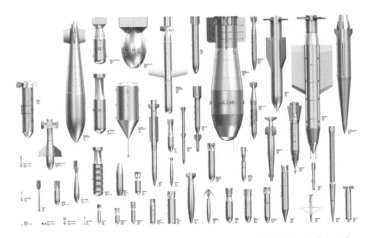

아이웨이웨이, 〈폭탄〉, 2019년, 벽면 부착 시트지, 가변 크기, 아이웨이웨이 스튜디오 소장.
사진 제공: 국립현대미술관

아이웨이웨이, 〈여행의 법칙〉, 2017, 강화 염화폴리비닐, 350×560×1600cm, 아이웨이웨이
스튜디오 소장.
사진 제공: 국립현대미술관

애니메이션, 디자인, 건축까지 섭렵한 아티스트

아이웨이웨이艾未未의 반골 기질은 아마도 엄마의 배 속에서부터 시작된 듯하다. 그의 아버지 아이칭艾青은 유명한 시인이자 화가로, 마오쩌둥이 반우파 투쟁을 벌일 때 그의 가족은 우파 반동으로 몰려 전 재산을 몰수당하고 헤이룽장성으로 강제 유랑생활을 떠났다. 아이웨이웨이의 나이 한 살 때였다. 마오쩌둥이 사망하고 문화혁명의 사인방도 시들해지자 아이칭 가족도 복권되어, 1976년에 베이징으로 돌아온다. 이때는 이미 아이웨이웨이가 대학교에 진학할 때쯤이니, 그는 어린 시절을 온통 유랑하며 보낸 셈이다. 처음 그가 입학한 곳은 베이징 영화 아카데미로 천카이거, 장이머우가 그때 함께 공부한 이들이다. 그는 그곳에서 애니메이션을 공부했다고 하니, 이는 이후 그가 미디어에 친숙해지는 씨앗이 되었을지도 모르겠다.

아이웨이웨이가 본격적으로 시각예술에 뛰어든 건 미국으로 건너가면서부터다. 그는 중국인 유학 1세대로 1981년에 토플을 치르고 미국에 유학해 파슨스 디자인스쿨을 거쳐, 아트 스튜던츠 리그 오브 뉴욕Art Students League of New York에서 3년간 공부하고 중퇴했다. 이후 그는 길거리 초상화가로 살았는데, 이 시기에 마르셀 뒤샹, 앤디 워홀 등에 영향을 받으면서 개념예술에 눈뜬다. 당시 그의 매체는 주로 카메라였고, 자기 주변에서 피사체를

발견했다.

아버지의 병환으로 중국에 돌아온 뒤에는 실험적인 중국의 예술가들과 혁신적인 예술활동을 벌인다. 특히 건축에 관심을 갖게 되면서 건축 스튜디오를 설립하고, 큐레이터 펑보^{馮博}와 함께 공동 큐레이터로 활동하며 여러 전시회를 열기도 했다.

일인 미디어, 개시하다

2008년 베이징 올림픽 예술 컨설턴트로 일할 때는 블로그와 트위터를 통해 신랄하게 중국의 정치, 사회 문제를 고발한 것이 문제가 되어 중국 당국에 체포되기까지 한다. 이 과정에서 부상을 당해 병원에 입원하면서도 휴대폰으로 입원 과정을 중계하고, 공안에게 체포되는 순간에도 인증샷을 찍어 자신이 처한 위험을 세상에 알렸다. 중국의 반체제 예술가이자, 선구적인 일인 미디어 활용자로 전 세계에 이름을 알린 계기였다.

2010년에는 가택연금에 처해졌는데 이때도 일인 미디어 활동은 계속되었다. 2011년 중국 정부가 탈세 혐의를 씌워 엄청난 과징금을 물렸을 때는 벌금 낼 돈이 없으니 차라리 내게 수갑을 채우라며 당시 유행한 싸이의 '강남 스타일' 댄스를 추는 영상을 게재하기도 했다. 마치 수갑을 찬 듯 손목을 엇간 맞춤 안무 패

러디 영상은 전 세계로 타전되었다. 요즘도 유튜브에서는 그의 '강남 스타일' 댄스 영상을 쉽게 찾을 수 있다.

이처럼 자신의 상황을 위트 있게 표현하며 정부의 압력에 굴하지 않던 그였지만 자신의 건축 스튜디오까지 철거당하며 점점 압박의 강도가 심해지자 결국 견디지 못하고 중국을 떠난다. 처음엔 베를린으로 갔다가 2019년에는 영국의 캐임브리지로 이주했다.

미디어 전사의 인스타그램

지금 내가 팔로우하고 있는 아이웨이웨이의 인스타그램 계정(@aiww)은 기본 위치를 독일로 하여 2011년 8월 7일에 개설한 것으로 나온다. 그에 대한 궁금증을 푸느라 검색에 검색을 거듭하며 알게 된 것은 그가 예술가이기 이전에 압제에 맞서 싸우는 미디어 전사라는 사실이다. 적어도 나에겐 그의 예술 작품보다 그의 삶 자체가 예술인 것처럼 느껴졌다. 그러니 인스타그램도 상당히 격렬한 메시지로 가득하리라고 짐작했다. 그런데 그의 인스타그램 피드를 열어보니 웬걸, 그는 그냥 동네 아저씨 같은 모습이다.

아이웨이웨이,
@aiww

　국수를 먹고 있는 그의 어깨 위로 고양이가 펄쩍 뛰어내리는 사진, 커다란 개와 밤에 산책하는 사진, 청소년으로 보이는 아이들과 함께 있는 사진 등 그의 평범한 일상이 펼쳐져 있다. 핼러윈을 기념하는 사진도 있고 맛집 탐방 사진이 인스타그래머블한 항공샷으로 올라와 있기도 하다. 최근에는 바닷가에 놀러 가서 해파리인지 문어인지 모를 괴생물체(?)를 머리에 얹고 찍은 사진이 커다랗게 나타나 식겁하며 창을 닫기도 했다.

　물론 그런 일상의 피드 사이사이에 그의 아카이브 www.circa.art로 연결되는 자신의 작업 홍보 피드가 올라와서 그가 단순히

아이웨이웨이,
@aiww

동네 아저씨가 아니라는 것을 일깨워주기도 한다. 그도 우리와 마찬가지로 팬데믹 시대를 살아가고 있기에 그의 대표작 '원근법 연구' 시리즈에서 가운뎃손가락을 들고 있는 시그니처 포즈가 들어간 마스크를 쓴 모습도 등장하고, 세계 각처에서 여러 사람들이 함께 하는 마스크 인증샷도 올라온다. 다른 나라의 아티스트와 화상으로 회의하는 장면을 공유하기도 하고 인터뷰 영상을 자유자재로 활용하는 등 언택트 시대에 걸맞은 일인 미디어 능통자로서의 면모를 유감없이 발휘하고 있다.

아이웨이웨이의 본업은 예술가이지만 인스타그램에서는 평

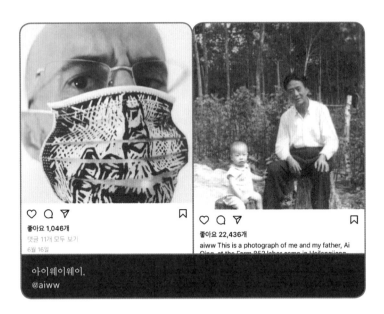

범한 동네 아저씨의 모습이 함께 존재한다. 요즘 우리나라 방송가의 유행인 '부캐'로서의 '아저씨'가 양립하고 있는 모양새다. 아저씨로서의 아이웨이웨이에겐 본의 아니게 타향살이를 하게 된 쓸쓸함도 가끔 느껴진다. 가까이 있는 존재와의 소중한 시간을 빠짐없이 기록하고 멀리 있는 사람과의 연결 또한 놓치지 않는다.

2020년 6월 20일 세계 난민의 날을 맞아 그가 올린 인스타그램 피드에는 1958년 헤이룽장성 유배지에서 아버지와 찍은 사진이 있다. 자신의 인스타그램에 아버지와 유랑생활을 하던 시

절의 사진을 올린 순간의 그는 예술가인 본캐의 마음이었을까, 아저씨인 부캐의 마음이었을까.

그에게 인스타그램 디엠을 보내면 그 답을 알 수 있을까? 세계에서 가장 영향력 있는 예술가 1위(2011년 영국 미술잡지 『아트 리뷰』 선정)로 꼽힌 분이니, 바빠서 디엠을 확인할 시간이 없을지도 모르겠지만.

인스타그램과 미술 현장의
접속에 대하여

찍어 올리세요!
미술관과 인스타그램
홍지연

귀를 기울이면
이상준

찍어 올리세요! 미술관과 인스타그램

홍지연

미술관이 핫플이고, 그림은 셀럽 아이템인가? 미술관의 인스타 마케팅의 명과 암은 점차 흐려진다. 팬데믹 시대 미술관의 인스타그램은 더욱 활발해지고 해시태그는 더욱 신박해졌다.

 누군가 그녀에게 하트를 보냈다. 그녀가 조금 전 찍어 올린 커피가 '좋아요'를 받았다. 맛없는 디저트도 맛있게 보이도록 꾸미고 "천상의 맛이야!"라는 코멘트를 달아서 사진을 업로드한다. 자신의 가장 행복해 보이는 순간만을 골라서 하나하나 SNS에 올리고 지금처럼 누군가에게 별점을 받으면 기분이 좋아진다. 사람들에게는 서로를 평가할 수 있는 평점 렌즈라는 특별한 렌즈가 장착되어 있다. 타인을 볼 때 그 사람이 다른 사람들에게 어떤 평점을 받았는지 알 수 있고, 서로 평점을 주거나 받으며 자신의 평점을 관리한다. 모두가 늘 휴대폰에 시선을 고정하고 자신의 일상과 누군

영국 드라마, 〈블랙 미러〉의 장면들.

가의 일상을 들여다보고 평가한다. 그녀는 좀 더 많은 별을 받아 자신의 평점을 높이고 싶어서 사람들에게 과하게 웃고 가식적인 상냥함으로 말을 건넨다. 그녀는 별점에 집착하다가 결국 파멸에 이른다.

　내가 좋아하는 영국 드라마 〈블랙 미러〉 시즌3의 에피소드는 서로를 평가한다는 과장된 면이 있긴 하지만 자신의 SNS에 과도하게 집착하는 오늘날 우리의 모습을 엿볼 수 있다. 하지만 이 드라마의 결말처럼 소셜 미디어에 빠지면 반드시 우리의 일상을 망치기만 하는 것일까? 그렇다면 소셜 미디어를 끊으면 행복해질 수 있을까?

미술관에서 촬영을 허하다!

다른 SNS와는 달리 이미지 중심의 플랫폼인 인스타그램은 자신의 일상을 과시하기 위한 미디어로 여겨지던 때가 있었다. 그런데 언제부터인지 나는 미술 전시나 여행에 대한 정보를 인터넷 검색창에 입력하는 대신 인스타그램의 해시태그에서 찾는 일이 잦아졌다. 인스타그램에는 포털 사이트나 유튜브와 달리 날것 같은 이야기들을 볼 수 있기 때문이다. 같은 전시이지만 방문한 사람들마다 다른 시각을 보여준다는 점도 신선하다.

요즘은 미술관을 찾는 관람객의 모습도 많이 달라졌다. 작품을 보는 것에 집중하고 나중에 다시 보기 위해 작품 사진을 찍는 대신에 미술관에 방문했다는 기록을 남기기 위해 인증샷을 찍는다. 사진이 예쁘게 나오는 다양한 카메라 어플리케이션까지 이용해 전시장을 방문한 자신의 모습을 사진으로 남기고 이것을 SNS에 올린다. 그 SNS를 본 누군가는 그 전시장에 방문해 또 다른 인증샷을 찍어 자신의 SNS에 올린다. 이제는 미술 전시장이 각자의 기억 속에만 존재하는 것이 아니라 개개인의 SNS에 기억되고 있다. 특히 미술 전시장 내의 사진 촬영이 전격적으로 허용되기 시작하면서 인스타그램에 다양한 전시장 이미지가 더 많이 올라오고 있다.

일본의 모리 미술관은 SNS 마케팅에 성공한 대표적인 사례로

인스타그램,
#미술관

모리 미술관,
@moriartmuseum

회자된다. 이 미술관의 성공 비결도 '전시장 사진 촬영 전격 허용'
이다. 모리 미술관은 2009년《아이웨이웨이》전시부터 사진 촬영
을 허용했고 미술관을 방문한 관람객들이 너도나도 전시장의 이
미지를 자신의 SNS에 올리면서 저절로 전시가 홍보되는 효과가
나타났다. 2017년 모리 미술관은《레안드로 에를리치: 보는 것과
믿는 것》전을 진행하면서 미술관에 'Let's post on Instagram'이라
는 문구와 함께 전시 해시태그를 안내했다. 방문객들의 개인 인
스타그램에 전시 사진과 해시태그 포스팅을 독려한 결과 135일
의 전시 기간 동안 61만 4천 명의 관람객이 방문하는 기염을 토했

대림 미술관에서 메일로 보내온 전시 관람 이벤트 사진.
《핀율 탄생 100주년 기념 북유럽 가구 이야기》전시 이벤트 사진(왼쪽)과《스와로브스키, 그 빛나는 환상》전시 이벤트 사진(오른쪽).

다. 이 전시 관람객의 62%가 인터넷에서 전시 정보를 얻었고 그중 56%가 SNS에서 전시를 접했다.

　미술관은 일방적으로 작품을 보여주는 장소에서 복합문화공간으로 바뀌는 추세이다. 물론 미술관의 기존 정체성을 지키는 곳도 있지만 젊은 관람객이 주로 방문하는 미술관은 전시뿐 아니라 파티나 콘서트가 함께 이루어지는 복합적인 장소로 변모하고 있다. 이런 이벤트는 SNS를 통해 널리 전파되는데 홍보력이 대단하다. 우리나라에서는 아마도 대림 미술관이 이 분야의 선두주자가

아닐까 한다. 대림 미술관은 몇 년 전부터 일상이 예술이 되는 미술관으로 자리 잡고 있다. 특히 한남동의 디뮤지엄과 구슬모아당구장을 함께 운영하면서 핫 플레이스로 우리의 일상으로 들어왔다. 그들은 전시장 내의 모든 작품 앞에서 사진 촬영을 허용했고 그들만의 전시 해설 어플리케이션을 운영했다. 대림 미술관에서는 관람객을 대상으로 전시 테마에 맞게 사진을 찍어 온라인으로 서비스해주기도 했다. 미술관을 방문하는 관람객은 작품 앞에서 마음껏 사진을 찍었고, 그들의 SNS에 올렸다. 그 결과 지금은 줄서서 입장하는 미술관이 되었다. 미술을 좋아하는 이삼십대 사이에서 대림 미술관 전시의 인증샷이 없으면 감각이 뒤처진다는 말을 들을 정도라고 한다. 모리 미술관이나 대림 미술관은 새로운 방식으로 미술을 감상하고 소통하는 방법을 터준 미술관이다.

팬데믹이 바꾼 미술관 홍보 전략

2020년 상반기에는 팬데믹 사태로 국공립 미술관이 한동안 문을 닫을 수밖에 없었다. 예정된 전시가 연기되기도 했고, 관람객을 대면하지 못하고 온라인으로 전시 개막을 알리는 초유의 사태를 맞이했다. 큐레이터 투어도, 전시 관련 심포지엄이나 강연도 온라인으로 진행해야 했다. 전시장에서 직접 도슨트의 해설을 듣

기보다는 온라인으로 그들을 만나는 일이 더 잦았다. 이런 움직
임 속에서 미술관의 인스타그램에도 변화가 생겼다.

　정부 지침에 따라 미술관이 휴관과 개관을 반복하느라, 실제 전
시장을 방문한 관람객 수는 작년보다 줄었지만 많은 관람객들이
인스타그램 등 미술관 SNS 채널을 통해 온라인 전시를 감상하고,
비대면 교육 프로그램과 문화 행사에 참여했다. 대부분의 미술관
은 인스타그램 계정을 가지고 있고 팔로워를 위한 다양한 서비스
도 제공한다.

　인스타그램은 더 디테일하게 보완되고 있다. 구겐하임 미술관,

메트로폴리탄 미술관,
@metmuseum

서울시립미술관,
@seoulmuseumofart

영국 박물관, 메트로폴리탄 미술관, 프라도 미술관, 서울시립미술관 등의 인스타그램에는 프로필에 미술관 웹사이트로 바로 이동할 수 있는 링크가 걸려 있어서 상세한 정보를 검색하기가 수월했다.

특히 서울시립미술관의 인스타그램은 미술관 홈페이지보다 이용하기에 더 편리하고 디자인도 세련되었다는 평을 받았다. 미술관 관계자의 말에 따르면 서울시립미술관은 비대면 문화생활에 대한 수요가 커지면서 미술관 인스타그램 디자인의 톤앤매너를 정해 'SeMA_Link(세마링크)'를 비롯한 다양한 콘텐츠를

루브르 박물관,
@museelouvre

아모레퍼시픽 미술관,
@amorepacificmuseum

제공하고 있다. 학예사가 진행한《강박²》전시의 온라인 투어 영상은 인스타그램에서 약 1만 4천 건의 조회수를 기록했다, 또한《레안드로 에를리치: 그림자를 드리우고》전의 경우, 일정상 잠정 휴관 중에 폐막할 예정이었지만, 관람객들이 인스타그램을 통해 적극적으로 전시 연장을 요구하면서 미술관이 이를 수용해 전시가 연장되기도 했다.(기존: 2019년 12월 17일~2020년 3월 31일, 연장: 2020년 6월 21일까지)

또한 루브르 박물관 인스타그램은 관람객에게 박물관에 대한 해시태그 달기를 독려하는 재미있는 모습도 보였다. 우리나라의

국립현대미술관과 아모레퍼시픽 미술관 인스타그램에는 유튜브 같은 다른 온라인 채널로 이동할 수 있는 링크가 걸려 있기도 했다. 부산시립미술관이나 지금은 휴관 중인 런던의 테이트모던은 인스타그램에 티켓 예약이나 입장 안내에 관한 링크가 걸려 있다.

소셜 미디어의 본질은 소통이다. 팔로워와 소통하지 않는 인스타그램은 결코 성공적인 홍보에 이를 수 없다. 미술관들이 앞으로 팔로워들과 어떤 방식으로 소통할지 궁금해진다.

너도 가니? 나도 가!

전시장의 이미지가 인스타그램에 많이 올라가면 그 이미지에 벌써 식상해서 전시장을 찾지 않을 거라고 생각할 수도 있다. 하지만 사람들은 인스타그램에서 본 이미지나 영상에 만족하기보다 대부분 자신이 직접 확인하고 싶어 한다. 실제 작품은 어떤지 더 궁금해지고 나도 저기서 사진을 찍고 싶다는 생각이 든다. 〈모나리자〉는 우리가 미술책이나 매체에서 지겹도록 많이 보았지만, 그래도 사람들은 루브르에 가서 그 긴 줄을 마다하지 않고 기어코 눈으로 직접 보고 나오지 않는가.

내가 생각하는 인스타그램의 매력은 사람들에게 관심을 받고 싶은 관종 욕구와 다른 사람을 들여다보고 싶은 관음의 욕구

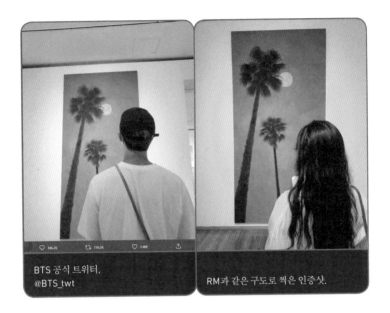

BTS 공식 트위터,
@BTS_twt

RM과 같은 구도로 찍은 인증샷.

를 채워주는 것이다. 팔로워가 많은 인스타그램 스타들의 행보
는 사람들에게 상당한 영향을 끼친다. 셀럽들이 미술관을 방문
해 사진을 찍어 SNS에 올리면, 이를 본 사람들이 그 전시가 궁금
해서 실제 방문으로 이어지는 경우가 많다. 지난 7월 금호미술관
에서 열린 김보희 초대전《Towards》에도 전시가 끝나기 얼마 전
에 BTS의 멤버 RM이 방문하자, 많은 사람들이 미술관에 몰려
와서 전시를 보고 인증샷을 남겼다. 나도 그전에 전시를 봤지만
RM이 서 있던 자리에서 인증샷을 남기고 싶어서 다시 전시장
을 찾았다가 기나긴 입장 대기줄에 깜짝 놀랐었다. 뜨거운 뙤약

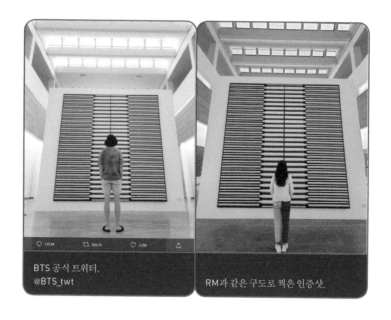

RM과 같은 구도로 찍은 인증샷.

볕을 맞으며 긴 줄을 선 끝에 전시장에 들어갔는데 BTS의 팬인 듯한 어린 친구들이 너무도 진지하게 작품을 감상하는 모습에 감동받았다. 그들의 우상을 따라 전시장을 찾아 그가 느낀 감동을 겹쳐보며 또 다른 감동을 느꼈을 것이다.

국립현대미술관 과천관에서 열린《이승조: 도열하는 기둥》전에서도 BTS의 팬들이 전시장을 찾아 작품을 꼼꼼하게 돌아보는 모습이 무척 보기 좋았다. 어떤 사람들은 이런 따라하기식 셀럽 현상을 달갑게 여기지 않지만 나는 미술을 잘 모르거나 거리감을 느끼던 사람들이 미술관을 찾게 되는 기회가 된다는 점에

서 긍정적으로 생각한다.

　미술은 너무나 고귀해서 함부로 가까이할 수 없는 존재가 되어서는 안 된다. 많은 사람이 보아야 하고 더 자주 소통해야 작품도 존재 의미를 찾을 수 있다. 더욱이 현대미술은 액자 속에 존재하기보다는 작품과 하나가 되어 느끼고 즐길 수 있어야 한다. 그러니 전시장에서 본 작품의 이미지를 나의 SNS에 올리고 관심을 갖는 팔로워와 댓글로 소통하는 것도 좋은 방법이다. 서툴어도 나의 시선으로 찍은 사진, 그리고 나를 담은 사진은 그 어떤 매체의 보도 사진보다 의미 있다.

　미술관 역시 인스타그램의 스토리나 라이브방송 기능을 활용한다. 작품을 소개하거나 온라인 전시 투어 같은 일반적인 미술 경험 외에도 그동안 전시장에서는 만날 수 없었던 미술관의 다양한 모습을 보여주고 있다. 이를테면 전시 준비 과정을 소개하고, 큐레이터가 직접 소회를 밝히기도 하며, 작가 및 공동기획자의 인터뷰를 제공하기도 한다. 특히 미술관 전시 해설 어플리케이션에 개인 인스타그램으로 직접 연동되는 서비스를 제공해 호평을 받은 미술관도 있다. 아모레퍼시픽 미술관의 모바일 앱 'APMA 가이드'는 오디오 해설과 상세 이미지 제공, 전시 작품과 관련된 인터넷 정보 및 구글 검색이 직접 되고, 관람자의 인스타그램에 바로 접근할 수 있게 설계되어 전시 정보를 보다 입체적으로 활용할 수 있다.

시니어를 위한 인스타그램 전략, 가능할까?

우리나라의 SNS 이용률은 87%로 세계 평균인 49%의 약 2배에 달한다. 모바일 인덱스가 올해 상반기 안드로이드 운영체제를 대상으로 조사한 결과 인스타그램이 네이버밴드에 이어 두 번째로 사용자가 많은 SNS로 주로 이삼십대가 사용했다. 올해의 소셜 미디어 이용 행태가 이러하다면, 앞으로는 과연 어떻게 될까. 예상컨대 인스타그램은 앞으로도 사용자 수가 증가할 것이다. 유튜브의 이용자도 늘겠지만 유튜브는 촬영과 편집이라는 과정을 거쳐야 하기 때문에 이용이 간편한 인스타그램이 더 경쟁력이 있다. 그러니 미술관도 인스타그램에서 제대로 팔로워를 관리하는 일이 어느 때보다 중요해지고 있다. 홍보도 이젠 팬

국내 소셜 미디어 연령별 월평균 이용자 수 단위: 명

	10대	20대	30대	40대	50대
1위	221만	493만	440만	502만	544만명
2위	191만	386만	319만	298만	297만명
3위	86만	178만	268만	266만	177만명

※월 평균 이용자 수는 2020년 1분기(1~3월) 내 월별로 발생한 이용자 수의 산술평균값

자료=DMC미디어

덤(고정 관람층)이 필요한 시기다. 미술관이 이벤트를 통해서 팔로워를 유치한 경우에는 이에 대한 후속 관리를 통해 미술관의 고정 팔로워로 굳히기를 해야 한다. 미술관을 팔로워하면 전시 자료나 포스터를 증정한다는 이벤트 때문에 해당 미술관을 팔로우했지만 막상 이벤트가 끝난 후에는 어플리케이션을 열어보지 않는 경우도 많기 때문이다.

지금까지 미술관 인스타그램의 주요 이용자는 젊은 층일 것이다. 그런데 나는 시니어 층을 위한 전략도 연구해봐야 한다고 생각한다. 평균 수명이 늘어나면서 이전과는 다른 행보를 보이는 시니어 층이 두드러지고 있기 때문이다. '액티브 시니어'라고 불리는 계층인데 이들은 정년퇴직 이후 늘어난 시간과 경제적인 여유를 바탕으로 적극적인 사회활동을 하는 오육십대다. 이들은 새로운 유행을 흡수하는 데 적극적인 얼리 어답터가 많고 상품을 구매할 때는 가격보다 품질에 더 큰 비중을 둔다. 시간에 여유가 있는 액티브 시니어들이 평일에도 미술관에서 모임을 한다든지 전시장을 둘러보는 모습을 종종 볼 수 있다. 난해한 현대미술보다는 그들에게 익숙한 미술을 더 선호하는 편이지만 점차 현대미술에 대한 관심도 높아지고 있는 게 감지된다.

그런데 미술관은 시니어들을 위한 프로그램이나 이들을 미술관의 서포터즈로 활성화할 방안을 제대로 갖추고 있지 못하다. 최근에 시니어 층도 대부분 스마트폰을 이용하면서 SNS를 능숙하

게 사용하는 사람들이 늘어나고 있다. 미술관도 이러한 액티브 시니어 층을 위한 인스타그램 서비스를 적극적으로 모색할 때가 된 것이다.

팬데믹 시기를 거치며 예전에 미처 활용하지 못하던 것까지 활용하게 만드는 바야흐로 소셜 미디어의 시대다. 어르신들은 트로트 열풍으로 유튜브에 처음 입문하고, 아이들은 줌으로 학습하며 새로운 미디어에 눈떴으며, 선생님들은 매번 동영상을 만드느라 때 아닌 고역을 치렀다. 미술관 역시 광속으로 변화한 올해의 경험을 바탕으로 이후의 전시와 홍보를 대비해야 할 것이다. 일상이 미래를 앞서가는 시대다.

귀를 기울이면

이상준

예술적 이미지로 부유하는 인스타그램. 그 가상의 바다를 두드리는 찰나의 메시지들.

"지직. 지직. 지지직······ 지직. 지직 지지직."

라디오 헤드폰 너머에서 일정한 패턴의 신호가 잡음에 뒤섞여 포착된다.

"지직. 지직. 지직······"

반복되는 노이즈는 20년 전에 우주선 파이오니어 10호를 캔버스 삼아서 외계로 쏘아 보낸 시각적 수신호手信號에 대한 응답이다. 저 멀리 보이지 않는 곳, 어둠을 넘어선 어둠, 절대 고독의 어느 공간으로부터, 여기 떠 있는 우리가 혼자가 아님을 알려주는 희망과 전율의 노크.

로버트 저메키스 감독의 1997년 작품 〈콘택트Contact〉는 천체물리학자 앨리가 우주에서 수신한 신호를 따라 설계한 타임머

신을 타고 시공간을 돌아 마침내 미지의 지적 생명체와 조우한다는 이야기다.

칼 세이건이 기획한 도상 〈Pioneer Plaque: 외계로 보내는 메시지〉에 대해서는 미국 우주선이 발사된 1972년으로부터 9년 뒤 지구에서, 여성주의 예술가 로리 앤더슨Laurie Anderson이 성차性差의 문제를 제기하며 보코더 전자음으로 사실상 처음이자 마지막으로 응답했었다. 그 영향 때문인지 〈콘택트〉에서는 주인공

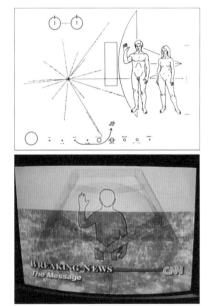

칼 세이건의 도상 〈Pioneer Plaque: 외계로 보내는 메시지〉(위)
영화 〈컨택트〉의 한 장면(아래).

들이 수신한 블루프린트의 거수자가 어정쩡한 중성의 이미지로 나타나고 말았다. 하지만 천체의 검은 문턱을 넘는 막연한 탐사를 떠나는 중에도 언어가 아니라 우선 그림으로 외계와 직접적인 소통을 준비했다는 사실은 근대적 인간이 얼마나 시각을 감각의 중심에 두고 있는지 알게 한다.

　어쨌거나 이계異界에 접속하려는 꾸준한 시도는 근원적으로 한정된 존재인 인간이 스스로 불안을 해소하기 위해 내딛는 탈피의 욕구에 기인한 것일지 모른다. 영혼의 존재를 극적인 테네브리즘tenebrism으로 비추는 카라바조는 의심에 가득 찬 도마의

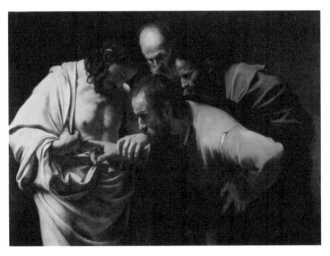

카라바조, 〈의심하는 도마〉, 1601~1602년

손가락을 친히 자기 옆구리의 상처에 찔러 넣는 메시아를 그려 냄으로써 절망하는 인생의 목적을 영적 초월성에 연결하였다. 가톨릭 수도사들이 고도의 시공간적 명상으로 집중했던 영성 훈련에 주저 없이 시각 이미지를 활용하던 시기에 그려진 이 그림은, 보고도 믿지 못하는 중생에게 신앙의 궁극적인 경험을 생생한 촉진觸診의 감각으로까지 이끌어준다. 심지어 그로부터 자극되는 구원의 감성은 에로틱한 흥분감마저 감도는 것이다.

기술적 시각 효과의 탁월함은 이미 빛을 담아내는 카메라 옵스큐라의 출현과 함께 충분히 예견되었다. 하지만 정보통신 기술이 활성화된 21세기 세상에 와서야 가히 새로운 이미지 왕국이 도래했음을 마음껏 찬송할 수 있다. 여기에는 스마트폰과 SNS의 발전 일로에서 누구에게나 연결되는 편리한 좌표가 있고 송수신의 주체이자 개별 세계의 관장자에게 주어지는 계정까지 있다. 바다같이 넓고 깊은 연결로를 경험하면서 주고받는 자유로운 나르키소스의 메시지는 각자의 필요와 목적에 따라 얼마든지 가공과 편집이 용이하다. 이내 밤하늘로 쏘아 올린 불꽃처럼 화려하고 허무한 욕망의 전단지가 되는 것이다. 못 말리는 자개병自開症……

언젠가 사회학을 전공하는 연구자로부터 예술 관련 종사자를

인터뷰하는 것만큼 쉬운 일이 없다는 우스개 같은 말을 들은 적이 있다. 연구 대상자들에게 필요한 정보를 얻기 위해서는 통상여우를 길들이듯 여러 각도에서 조심스레 접근하는 방법이 유효한데, 이 관종들은 아직 묻지도 않은 이야기를 먼저 술술 불어대는 증상이 있단다. 모두가 그런 건 아닐 테지만(물론 공개적인 연결망을 극도로 혐오하는 자폐티떼형 예술가를 보는 것도 꼭 드문 일은 아니다), 반드시 표현하고 말리라는 성정을 기본으로 탑재한 아.티.스.트 무리에게 인스타그램이나 페이스북 같은 발화 장치, 혹은 자기광고 시스템은 너무 쓸모 있거나 무시 못 할 치즈 덩어리와 같다.

그래서 몇 년 사이 너 나 할 것 없이 발 빠르게 계정을 등록하고 각자가 원하는 방식으로 피드를 채워나갔기 때문에, 아무 때나 돋보기를 터치하고 손가락으로 철자 몇 마디만 입력해도 예외 없이 망라되는 유명 예술인의 최신 근황을 볼 수 있게 되었다. 솔비에서부터 아이웨이웨이, 데미언 허스트부터 장승효에 이르기까지 말이다.

누구든지 손쉽게 이미지를 생산하면서 세상에 대고 하고픈이야기를 얼마든지 주절주절 풀어놓게 된 작금의 시대상에서예술가, 미술가는 어떻게 특정될 수 있을까. 서양미술사를 집필한 에른스트 곰브리치 선생의 말마따나 '미술'이란 실제로 존재하는 것이 아닐 수 있다. 또는 현대의 예술 생산품은 바로 자신

을 산출하는 관습들의 광고물로 기능할 뿐이라는 마르셀 브로 타에스$^{Marcel Broodthaers}$의 전망처럼, 반짝반짝 영특하게 취급되는 일명 '예술가'의 '행위'들은 이제 자체로 폐쇄된 에고ego의 형식적 찌꺼기에 불과한 것일 수도 있다. 이것을 유용한 정신적 오락거리로 받아들일지 불편한 농담으로 치워버릴지는 전적으로 나의 몫이다. 단지, 예술가를 자처하는 이들의 쪽문 안에서 그저 자기 신화를 고양하기 위해 맹랑한 허울로 증축하는 광고탑 같은 그림자를 볼 때면 '그래서 이게 다 뭐야?'라는 생각이 들기도 한다.

2015년 9월 2일. 온라인은 해변에 떠밀려 온 빨간 조개껍데기 같은 사진 한 장을 송출했다. 터키 보드룸의 해안가에서 엎어진 채 발견된 세 살배기 아일란 쿠르디$^{Aylan Kurdi}$의 젖은 몸은 차갑게 식어 있었고, 이 장면을 터키의 사진 기자 닐뤼페르 데미르가 카메라에 담아 세계로 타전하였다. 광기 어린 내전을 피해 온 가족의 몸을 싣고 시리아에서 그리스로 향하던 낡은 고무대야 같은 선박이 지중해 한가운데서 거친 파도에 크게 흔들리다가 전복되면서 아일란의 두 살 터울인 형 갈립Ghalip과 어머니 리한Rihan을 포함한 최소 아홉 명의 희생자가 발생했다. 침묵 같은 이미지는 세상 사람에게 공히 충격을 주었음은 물론 곧 난민들이 처한 위기에 대한 상징이 되었다. 그러나 현재까지도 수천 명의

보트피플이 절박한 항해를 감행하다가 목숨을 잃는 상황은 끊이지 않고 있다.

전 세계를 연결하는 전산망을 통해 초스피드로 올린 선명한 사진 한 장으로 세상은 조금 더 각성했을까. 계정도 없이, 짤막한 이름 철자로만 뭉쳐진 돌무더기 같은 해시태그로 찾을 수 있는 아일란의 페이지가 있다. 전쟁의 틈바구니에 태어나서 억울하게 생명을 잃은 어린 영혼을 부르며 쌓아놓은 이미지들로, 천사가 된 꼬마의 작은 심장 박동을 들을 수 있을까.

아트콜렉티브 소격

김민지 대학에서 한국사를 전공했다. 앞으로는 다른 공부를 해볼 생각이다.

손경여 예술학을 전공한 편집자. 미술뿐 아니라 문화예술을 폭넓게 들여다보는 책을 만들고 있다.

심혜경 도서관 사서로 오랫동안 일했고, 지금은 전업 번역가다. 책, 영화, 여행으로 이어지는 삶을 살고 있다.

윤유미 유아교육학을 전공하고 6년간 어린이를 가르쳤다. 국립현대미술관 어린이미술관 교육 서포터즈로 활동하고 있다.

이상준 조각가이며 대학에서 '미술의 이해', '현대조각론' 등을 강의하고 있다. 매일매일 예술과 자신에 대해서 생각한다.

이소영 현대미술사를 전공하고 미술에 대한 글을 쓴다. 책방 '마그앤그래'를 운영하며 대중적인 호흡으로 문화를 전달하고 있다.

최예선 신문방송학과 미술사학을 전공하고, 예술과 대중 사이를 가깝게 하는 책을 쓴다. 예술에서의 글쓰기에 관심이 많다.

홍지석 미술사 방법론을 깊이 고민하는 미술사학자. 미술사, 미술비평, 예술심리학 등의 분야를 연구하고 강의한다.

홍지연 경제학을 전공하고 컨설팅과 기획 업무를 하며 늘 전시장을 산책한다. 국립현대미술관 제7기 자문단으로 활동하고 있다.

아트콜렉티브 소격 #4 인스타그램

ⓒ 아트콜렉티브 소격, 2020

초판 1쇄 발행 2020년 12월 30일

발행인 아트콜렉티브 소격 | **편집장 손경여** | **편집 최예선** | **디자인 민혜원**
발행 모요사 | **등록 2019년 12월 19일(고양, 바00036)** | **전화 031 915 6777** | **팩스 031 5171 3011**
인스타그램 @artcollective_sogyeok

ISSN 2713-4997

ISBN 978-89-97066-53-7 (세트)

ISBN 978-89-97066-63-6 04600